艺术设计
与实践

标志
设计与实战
（第2版）

安雪梅 编著

清华大学出版社
北京

内容简介

本书主要内容包括标志设计概述、标志设计的分类和构成、标志设计的方法、标志设计的色彩表现、标志设计的规范化程序与标志设计的具体应用，最后介绍标志设计的禁忌，由浅入深地对标志设计及其实战技术进行叙述和探讨。本书图文并茂，内容丰富，挑选了大量优秀的标志设计作品，注重理论与实践相结合，可供读者学习借鉴。

本书可作为艺术院校相关专业的教材，还可供从事标志设计的专业人士作为扩展创意思路和实战技术的参考书。

图书在版编目（CIP）数据

标志设计与实战 / 安雪梅编著.-- 2版. -- 北京 ： 清华大学出版社，2022.3
（艺术设计与实践）
ISBN 978-7-302-60173-9

Ⅰ．①标… Ⅱ．①安… Ⅲ．①标志—设计 Ⅳ.①J524.4

中国版本图书馆CIP数据核字（2022）第030457号

责任编辑：陈绿春
封面设计：潘国文
责任校对：胡伟民
责任印制：曹婉颖

出版发行：清华大学出版社
　　　　　网　　　址：http://www.tup.com.cn，http://www.wqbook.com
　　　　　地　　　址：北京清华大学学研大厦A座　　　邮　　　编：100084
　　　　　社 总 机：010-83470000　　　邮　　　购：010-83470235
　　　　　投稿与读者服务：010-62776969，c-service@tup.tsinghua.edu.cn
　　　　　质量反馈：010-62772015，zhiliang@tup.tsinghua.edu.cn

印 装 者：北京嘉实印刷有限公司
经　　销：全国新华书店
开　　本：185mm×260mm　　　印　张：8　　　字　数：270千字
版　　次：2015年3月第1版　2022年5月第2版　　印　次：2022年5月第1次印刷
定　　价：49.00元

产品编号：092551-01

前言

PREFACE

　　标志作为一种传达信息的载体，被广泛应用于社会生活的各个领域，成为人们沟通思想、传达信息的重要工具，对人类社会的发展和进步发挥着巨大的作用。作为一种大众传播符号，标志以各种精练的形象表达一定的含义，向人们传达明确而特定的信息。在数据信息与日俱增、人际交往范围逐渐扩大的今天，标志所拥有的特殊作用，是任何信息传达都无法替代的。现代标志不但体现了良好的企业或机构形象、产品或服务质量，而且成为表达信息的核心载体，对企业文化与品牌价值的创造有着举足轻重的作用，从某种程度上也反映了一个国家的经济、科学技术和文化水平。

　　本书对标志设计的相关理论和设计方法进行了梳理，在主要内容的阐述上，注重基本理论与设计训练相结合，以系统论的方法来表述标志的概念、发展历史、设计创意、设计程序与方法和设计应用等内容。全书共7章，在对标志设计的理论进行阐述的同时，也分析了大量中外优秀的标志设计精品以及成功的企业形象设计案例，并以图文并茂的方式加以详细说明，力求生动、具体、直观地帮助学生掌握标志与企业形象设计的原则、表现方式、设计程序、应用、策划及实施。本书是作者课堂教学的积累，更多地关注教学及训练过程，对于迅速提高学生标志设计的能力具有相当大的实用价值。

　　本书可作为艺术院校相关专业的教材，也可作为高职、高专相关专业以及自学者的教材及参考读物。教师、学生以及从事平面设计专业的人士都可以从中得到启发和指导。本书中的参考资料以及书中列举的标志实例，涉及作者较多，未能一一罗列，在此一并致谢！

　　由于作者学识所限，书中疏漏和欠妥之处在所难免，恳请广大读者批评指正。

安雪梅

北京教育学院

2022年1月

目录
CONTENTS

第 1 章 标志设计概述

1.1 标志的定义 .. 2
1.2 标志的功能 .. 3
1.3 标志的简史 .. 5
 1.3.1 中国标志的历史与发展 5
 1.3.2 外国标志的历史 7
1.4 标志设计的创意原则 9
 1.4.1 定位原则 .. 9
 1.4.2 简洁原则 .. 9
 1.4.3 美感原则 .. 9

1.4.4 市场原则 .. 10
1.4.5 人本原则 .. 10
1.4.6 个性原则 .. 11
1.4.7 通用原则 .. 11
1.4.8 创新原则 .. 11
1.4.9 国际原则 .. 12
本章小结及作业 12

第 2 章 标志设计的分类和构成

2.1 标志设计分类 14
 2.1.1 从性质上划分 14
 2.1.2 按标志的设计方式来分类 16
2.2 标志的构成元素 17
 2.2.1 文字元素 17

2.2.2 图形元素 .. 22
2.2.3 综合形式的标志 28
本章小结及作业 28

第 3 章 标志设计的方法

3.1 标志设计的形式 30
 3.1.1 具象表现形式 30
 3.1.2 抽象表现形式 32
 3.1.3 文字表现形式 34
 3.1.4 文字与图形结合的表现形式 35
3.2 标志设计的技法 36
 3.2.1 幻视 ... 36

3.2.2 装饰 ... 42
3.2.3 反复 ... 44
3.2.4 对比 ... 45
3.2.5 渐变 ... 45
3.2.6 对称 ... 46
3.2.7 反衬 ... 48
3.2.8 重叠 ... 49
3.2.9 变异 ... 50

3.2.10 均衡52
3.2.11 突破54
3.2.12 和谐55
3.3 标志设计的艺术手法**56**
3.3.1 折 ...56
3.3.2 肌理56
3.3.3 交叉56
3.3.4 旋转56
3.3.5 相让56

3.3.6 分离57
3.3.7 积集57
3.3.8 透叠57
3.3.9 显影形57
3.3.10 共同线形57
3.3.11 形体转换57
3.3.12 错觉利用58
本章小结及作业**58**

第 4 章 标志设计的色彩表现

4.1 标志色彩的功能**60**
4.1.1 色彩在标志设计中具有说服力.........60
4.1.2 色彩在标志设计中能传达主题的信息60
4.2 色彩的感觉与联想**62**
4.2.1 色彩的对比62
4.2.2 色彩的感觉与调和63
4.2.3 色彩的联想与象征意义64
4.3 标志设计中的标准色**66**
4.3.1 标准色设定66

4.3.2 标准色设定的基本形式67
4.3.3 企业标准色计划的特性70
4.4 标志图形色彩运用的基本准则**71**
4.4.1 用色的识别性71
4.4.2 用色的符号性71
4.4.3 用色的单纯性72
4.4.4 用色的情感性73
本章小结及作业**74**

第 5 章 标志设计的规范化程序

5.1 筹备阶段**76**
5.1.1 了解客户76
5.1.2 分析企业产品77
5.1.3 消费者调查77
5.1.4 整理调查方案77
5.2 标志命名**78**

5.2.1 标志名称的种类78
5.2.2 标志命名原则80
5.3 创意构思阶段**81**
5.3.1 创意构思点81
5.3.2 参考借鉴82
5.3.3 体现个性82

目录
CONTENTS

5.4 草图阶段 83

5.5 深化阶段 85
 5.5.1 提炼 85
 5.5.2 方案确定 86
 5.5.3 完成草图 86

5.6 正稿制作阶段 87
 5.6.1 标志的数值化制图 87
 5.6.2 印刷黑稿 88

5.6.3 标准色稿 88
5.6.4 标志的变体设计 89
5.6.5 视觉调整 90
5.6.6 标志的标准组合 91

5.7 后序工作 93
 5.7.1 标志规范化 93
 5.7.2 标志推广验证 94

本章小结及作业 94

第 6 章 标志设计的具体应用

6.1 行政组织、社会组织类标志 96
 6.1.1 行政组织标志、社会组织标志的种类 96
 6.1.2 行政组织标志、社会组织标志的设计原则 ... 96
 6.1.3 行政组织标志、社会组织标志的设计表现 ... 98

6.2 企业类标志 99
 6.2.1 企业标志的种类 99
 6.2.2 企业标志的设计原则 99
 6.2.3 企业标志的设计表现 101

6.3 品牌类标志 102
 6.3.1 品牌标志的种类 103
 6.3.2 品牌标志的设计原则 105
 6.3.3 品牌标志的设计表现 105

6.4 公共类标志 106
 6.4.1 公共标志的种类 107
 6.4.2 公共标志的设计原则 109
 6.4.3 公共标志的设计表现 111

本章小结及作业 112

第 7 章 标志设计的禁忌

7.1 标志设计中的禁忌 114
 7.1.1 标志设计中商标图形的禁忌 115
 7.1.2 数字的禁忌 116
 7.1.3 色彩的禁忌 117

7.2 标志设计中的规定 118

本章小结及作业 118

附录A：草图绘制过程案例欣赏 119

附录B：标志设计的实际应用欣赏 121

第1章

标志设计概述

主要内容

本章主要介绍标志的定义、功能、中外标志简史以及标志设计的创意原则。

重点及难点

本章重点是对于标志定义及功能的讲解，有助于加深读者对于标志的理解和拓展思路；本章难点则是对于标志设计创意原则的理解及如何将其与实践相结合。

学习目标

通过本章的讲解，要求读者理解标志的定义及功能；了解国内外标志的发展历史，并知道其不同历史时期的代表性标志；要求学生掌握标志的创意原则及如何将其应用于实践环节。

1.1
标志的定义

———

标志离我们现代的生活越来越近，涉及领域非常广泛，遍及人们生活的每一个角落。商品要有标志，国家、政府机构、企业、学校、团体以及重要的社会活动也要有标志，甚至越来越多的个人也开始拥有自己的标志。标志的现代化程度充分体现着现代文明的步伐。

标志是体现事物本质、传递事物信息的一种符号，具有独特的视觉魅力，方寸之间蕴含极其丰富的内容。标志就是将事物、对象抽象的精神内涵用精练明确的具象图形传递出来。标志和文字一样，是由原始的符契、图腾发展而来的。随着人们思维的活跃和社会活动的日益发展，标志图形也渐渐丰富多样起来，用一种特殊的文字或图像组成大众传播符号，应用于各个领域。标志就是商标、标记、符号的统称，包括名称、图形、色彩三部分，常见的标志如图1-1～图1-6所示。

图1-1　iby's sweeties 标志

图1-4　mailephant 标志

图1-2　THE BOMB 标志

图1-5　LiD 标志

图1-3　vicco 标志

图1-6　JUICY DESIGN 标志

1.2
标志的功能

———

　　标志是将事物的信息和理念等诸多因素转换为图形及文字来体现的，是一种简洁且具有一定象征意义的视觉符号。

　　标志传达信息的功能很强，在一定条件下，甚至超过语言文字。标志可在传达其背后主题内涵的同时，与外界进行沟通交流，因此被广泛应用于现代社会生活的各个方面，是公司、政府机构、学校、学术团体、工商企业等单位的特定标记和荣誉的象征，如图1-7～图1-12所示。其功能主要体现于以下几点。

1.识别功能

　　企业品牌是一个全面整体的系统，其标志是这个系统的核心识别符号。企业的形象、特色等所有属性都归纳浓缩在这个视觉符号上，能够让受众在短时间内记住，在大脑中形成一定的区分意识，并在此基础上进行比较和选择。

图1-7　pink 标志

图1-8　bioedit 标志

图1-9　melonion 标志

图1-10　City Forecast 标志

图1-11　droplettes 标志

图1-12　Vitalia 标志

标志代表着一个企业的形象，其具有识别功能，不仅能区别生产同类产品的不同企业，还能区别同一企业中的不同产品。在消费者印象中形成品牌意识，也有利于消费者区分产品的质量。一些年代久远的品牌建立了自己的品牌信誉，成为优质产品的象征，消费者会更容易信任这些品牌，这给企业带来了无穷的商机和无限的价值。企业规模扩大后会拥有不同的品牌，标志的使用也能更好地区别这些产品，例如，安利公司旗下拥有保健类、洗护类、化妆类等产品。

图1-13　Like.ad 标志

2.宣传功能

宣传功能是标志的基本功能，其在传播者与传播对象之间进行着一种沟通交流，是对代表事物和商品的一种宣传。就像人们注重个人形象一样，公司、企业也要树立自己的形象，这样会给消费者留下好印象，提起消费者的兴趣，刺激他们的购买欲。

另外，有些本身已经赢得消费者好评的企业，他们的品牌标志会成为消费者信赖的标志，有着一定的消费指引作用。这些标志给产品带来了广告作用，既宣传了产品，也树立了企业的整体形象，扩大了产品在消费者心中的影响力。

图1-14　Plexus PUZZLES 标志

3.美化功能

企业的形象很重要，外观精美，可以吸引消费者的眼球，而标志代表着一个企业对外展示的形象，因此好的标志对企业产品形象有着一定的影响，如图1-13～图1-16所示。

标志的设计具有一定的艺术感，大多简洁明快，颜色鲜明。美观的标志放在产品的包装上不但可以起到装饰作用，也可以起到增强可信度的作用，既美观，又能树立企业形象，迎合消费者对美的追求，又给消费者带来视觉享受，同时也给予了消费者亲切感和安全感，促进产品的销售。

图1-15　the Garden PARTY 标志

4.法律功能

标志的设计还具有法律功能，企业标志及商标都享有专用权，受法律保护，其他任何企业是不得效仿或使用的。合理地运用标志，可以凭借法律手段有效地维护本企业的产品形象、信誉、质量等，杜绝其他企业的侵犯和仿冒，这也是对消费者利益的保护和对知识产权的尊重。

图1-16
malabar DESIGN FIRM 标志

5.国际化交流功能

不同的国家有着不同的语言，唯有标志能逾越语言的鸿沟，能在国际间顺畅地交流。通过标志的图形色彩，人们基本就能领略其要传达的信息。一个品牌要想在国际化市场上立足，就要有自己独特的标志，其不仅能够在国际贸易上充当通行证的角色，在国际交流中还肩负传递企业和品牌的使命，也是展示企业形象的一种方式。有了标志，企业的产品就能够顺利地进入市场，增强企业和产品的国际交流，增强国际市场的竞争力，如图1-17和图1-18所示。

图1-17　Eltherington
Group LTD 50years 标志

图1-18　WCCOACHING 标志

1.3
标志的简史

1.3.1 中国标志的历史与发展

标志符号的产生是先于图画和文字的。标志的历史可以追溯到人类社会发展初期的原始氏族部落时期，这一时期标志已经具备了形成的必要条件。原始社会的堆石结绳（见图1-19）、刻树画图以及后来的太极八卦图等都可视作初期的标志。

随着社会的发展产生了象形文字，如甲骨文、象形图案（见图1-20）就是一种符号标志。早在旧石器时代，人类的祖先就开始在居住的洞穴岩壁和使用的器具上刻画各类符号，以传达信息，交流感情，区分事物。这种原始的方式不断延伸，逐渐形成了一些象形图案和特定的原始部落氏族图腾，所有这些都可以视为早期的原始标志。

随着商业活动的日益繁荣，标志也随之而发展。卖出物品上的草标、买卖牲畜的烙印、店门外的旗幡、驿站的灯笼、个人的印章（见图1-21）等，都是进一步发展了的标志。

秦代以前的印章在商品交换时被用作凭信。《周礼》"掌节职"中有"货贿用玺节"一语。有说"玺节者，即今之印章也。""玺节印章，如今之封检斗矣。"汉末刘熙在其著《释名》中说："玺者徙也，封物使可转徙而不可发也。""封检斗"一般称为"封泥"，现在各博物馆都存有汉代的实物，即将货物捆扎好后在绳结上用作固封的泥，上面捺有印章。现存的战国（公元前475~221年）陶器上也有类似的印记。所有这些印章和印记即是我国商标的滥觞。

这些印章和印记一般是用文字来标明生产者姓名、产品产地的。

东汉中期以后，出现许多大豪强的私营作坊，生产铜器，产品遍销全国。较为著名的有董氏、严氏，他们传世的许多铜器上面都注有明显的标志。这是因为随着生产力的逐渐提高，产生了不同生产者制造同一类产品的现象，生产者就需要在自己的产品上做一个能区别其他同类产品的记号，以便宣传推广自己生产或加工的商品。

唐宋时期，从现存的唐宋文物看来，瓷器上就有诸如"郑家小口（'小口'即茶壶）天下有名""卞家小口天下第一"等宣传的字样。在北宋名窑龙泉青瓷（见图1-22）上，有"永清窑记"的底款。像这类商标在唐宋瓷器上还有很多如图1-23所示的文物。

宋代，由于纸的发明、活字印刷术的出现，商品经济有了更进一步的发展，市场上出现了许多具有吸引力的标记、牌号。北宋时代（公元960~1126年），济南的刘家真铺用其门前的石兔作为标志（见图1-24），在产品包装纸上印有白兔图形和"认门前白、兔儿为记"八字，其雕刻铜牌（见图1-25）现存于上海博物馆，为世界商标史上最珍贵的文物。另外还有如图1-26所示的铜镜。

图1-19　结绳　　　　图1-20　象形图案

图1-21　印章

图1-22　　　　　　图1-23
北宋名窑龙泉青瓷　北宋磁州窑白地黑彩
　　　　　　　　　鱼藻纹小口瓶

图1-24　　　　　　图1-25　铜牌
济南的刘家真铺石兔
标志

图1-26　铜镜

从这以后，商标形式又推进了一步。图案中文字的图画，除了代表商品的质量、特点外，还寓有祝福、喜庆等含义，如金银首饰店使用的"和合""如意"等贺语，如图1-27和图1-28所示，药铺用"鹤鹿同春""寿星"等祝词，并配以吉祥图案，以迎合顾客心理，如图1-30和图1-31所示。还有一种形式，即在某些产品上使用明记暗号，这是一种保证产品质量的严肃态度，显示了当时我国商界对信誉的珍惜。

明、清时期，商标发展十分缓慢，仅有清代出现的"同仁堂（见图1-32）""六必居""泥人张（见图1-29）"等。直至鸦片战争时期（公元1840年），西方列强用大炮打开了中国的大门，运来大批洋货，情况才有了变化。中国的商标注册始于1904年，清政府受西方资本主义各国的影响，颁布了中国的第一部商标法——《商标注册试办章程》。但在相当长的时期内，在中国市场上，洋货泛滥，外国商标充斥，而中国的商标所占的比重很小。

随着我国民族工商业的产生和发展，在上海、天津、广州等大城市出现了广告公司。

一些美术设计师，用"雪耻""警钟"字样设计的商标，宣扬爱国主义精神；而"羚羊"商标则表达了抵制洋货的决心。

这一时期出现了很多由两个字组成的高水平作品，造型淳厚，内涵丰富，如图1-33所示。

随着工业革命的开始，大规模的机械化生产不但推动着历史的车轮快速前进，也推动着标志的发展进入一个全新阶段。19世纪时，现代意义上的商标制度便在欧洲各国相继建立起来，以前的商业标志行为如果是个体行为，那么商业性标志的制度化和法律化则是国家行为。这种商业标志行为意识的转变，充分说明了人们对商业标志的认识进入了新的历史阶段。商业性标志的制度化和法律化的管理，是现代标志成熟发展的重要表现。然而由于中国漫长的封建统治，长期以来，一直是以自给自足的小农经济为主要形式，社会生产力低下，生产技术和设备比较原始落后，商品的产量不足制约了商业的发展，也导致商业性标志发展缓慢，中国的商业标志法律化管理落后了欧洲100年。1904年8月4日，清政府在帝国主义的威胁下颁布了中国第一个商标法规——《商标注册试办章程》，这标志着中国商业开始法律化和秩序化，开始了中国商标法律法规逐步完善的漫长历程。

从抗日战争爆发到全国解放以前，我国民族工商业处境艰难，商标也处于停滞状态。

1950年7月，政务院颁布了《商标注册暂行条例》。1950~1953年，中央人民政府对商标注册和商标管理进行了全面检查，取得了很大成绩。尤其在20世纪90年代，标志设计观念和水平已接近国际水平。

通过对标志历史发展的研究可以看出，自1978年开始，在近40年的时间里，中国商业标志的法律法规的规定和管理有了很大发展。中国自改革开

图1-27　和合如意标志1

图1-28　和合如意标志2

图1-29　泥人张标志

图1-30　寿星标志

图1-31　鹤鹿同春标志

图1-32　同仁堂标志

图1-33　北大标志

图1-34　京都念慈庵标志

图1-35 健力宝标志

图1-36 中国银行标志

图1-37 中国铁路标志

放以来，科学技术突飞猛进，社会生产力不断提高，人民的生活发生了翻天覆地的历史巨变，这绝不是偶然，而是社会发展的必然规律，这充分说明了标志的发展与社会的发展是相辅相成的。如图1-34～图1-37所示。

1.3.2 外国标志的历史

在国外，远在5000年前人们就已经开始使用标志了，如果再追溯到旧石器时代，那么在19世纪下半叶发现的西班牙阿尔塔米拉洞穴壁画中的野牛和其他动物，可算作人类最早的标志了。巴比伦国王早在公元前四千多年已经过着定居生活，农、牧业已经分离。有关资料证明，公元前三千多年就可以生产斧子、匕首、标枪、头盔。西欧的一些国家，在陶土器物上刻制造者标记的历史也是相当悠久的，如在古希腊、古罗马时期的陶器、金器、灯具等器物上面，就已经刻有文字或图形的标记了，但当时这并不是商业性的标记，而是标识官方垄断经营的印记。西班牙游牧部落时期就已经使用烙印在他们自己的牲畜身上作标记，以便与别人的牲畜相区别。所以"商标"一词，现在在英语中还常被"烙印"一词所代替。待出售货品上的草标、买卖牲畜身上的烙印、欧洲贵族的纹章，则是进一步发展了的标志，如图1-38～图1-42所示。

图1-38 陶器

图1-39 铜币

图1-40 金币

图1-41 硬币

图1-42 硬币

随着社会生产力的发展，商品生产发展十分迅速，标记符号被普遍使用在商业中。13世纪欧洲盛行一种商人印记，当时商业行会以此来监督、区别行会或公司成员。某些行业中把印记登记成册，加以法律上的保护，人们可以以此辨明商品出处和质量保证。随着各种商品生产的增多，商业贸易的发展，商标的使用价值有了显著提高，同时在生产技术和文化生活上也不断得到改进。最早的水印商标出现于1282年意大利波洛尼亚出产的纸张上，与此相联系的书籍出版在欧洲兴起。早期书籍并无任何标志，直到1457年才出现印有出版者标志和出版日期的书籍。不过这类标志形式与前述的行会标志大致相仿。16~17世纪，行会简直成了欧洲经济的支柱，商标应用也十分广泛，以至于有人用商标作为艺术家的绰号。

18世纪，英国、法国、荷兰帝国主义加紧对殖民地的掠夺，各自扩充自己的势力范围。19世纪末期，商标成为争夺市场的一种工具。由于相互的竞争和掠夺，他们在商标设计的艺术形式上力求新颖美观。

现代商标是在19世纪后期出现的，现代商标和早期的商品标志最主要的区别在于其已不是一种单纯的商品标记，而成为一种可以转让买卖的工业产权，是受到法律保护的无形财产。

法国于1803年制定了《关于工厂、制造场和作坊的法律》，于1857年又制定了《关于以使用原则和不审查原则为内容的制造标记和商标的法律》，至此，商标发展到成熟的阶段。英国于1905年颁布了内容比较完备的商标法；美国、德国分别于1870年、1874年颁布了有关商标的法律；日本是在明治维新后才开始建立统一的商标制度，至1884年才制定《商标条例》。现代日本的商标设计力求保持东方色彩，设计水平和艺术表现力有了极大的提高，成为商标设计的后起之秀。由于各国历史传统、社会生活和民族特性的不同，使标志设计形成了自己的民族特色和地域风格。现代意义上的标志设计经历了从工业社会到信息化社会的发展历程，在设计观念上发生了一定的变化，呈现出一些新的特点。标志设计呈现出国际化、多样化、个性化和简洁化的发展趋势，并注重品牌的延续与当今设计时代更新，如图1-43~图1-45所示。

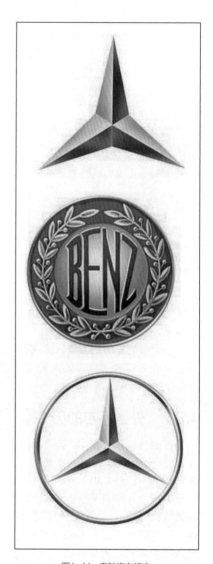

图1-44　奔驰汽车标志

图1-43　纹章标志

图1-45　KCTV标志

1.4
标志设计的创意原则

标志设计是具有美观性、简洁性、适应性的。每个标志都应具有自己独特的魅力。在设计标志之前，要了解所设计的标志要表达什么信息，主要想向大众传播什么样的内容，以及接收信息的是什么样的群体，这些是我们在设计标志之前都要明确了解的。

同时，我们在设计标志的时候需要遵循以下原则。

图1-47　iNiGO 标志

1.4.1　定位原则

标志设计的定位原则的意思是在标志设计之前，应该有明确的目标，了解客户，分析市场，这样才能确定标志设计服务的范围以及市场上的定位。标志设计的定位应该准确、清晰、得当，因为这能直接关系到标志设计最终在市场上的成败，如图1-46所示。

1.4.2　简洁原则

"简洁"，顾名思义，就是简单明了，在内容上能够简练概括，既内涵丰富，又有明确侧重，并且容易被大众理解的兼容性信息为最佳，在造型上能够形象简洁、个性突出，如图1-47～图1-50所示。

图1-48　On Wine 标志

1.4.3　美感原则

具有美感的事物总是更容易吸引人们，给人们带来享受。造型

图1-49　REEL FARM 标志

图1-46　MeRRY ShOPPiNG MaDNess 标志

图1-50　LONG NECK MUSIC 标志

新颖大方、构思脱俗的标志肯定比普通标志更加具有树立企业形象的作用。任何艺术的造型设计，都有美的规律与原则，其美感不仅是视觉上的，还包括精神与情感上的寄托。不论是商业还是非商业的标志设计，创造出具有美感的标志形象，是每个专业设计师应该具有的职业追求，如图1-51~图1-53所示。

图1-51 北海标志

1.4.4 市场原则

标志设计的好坏是能够在市场上体现出来的。我们要了解市场上的需求，不同层次的人们对不同产品标志的喜爱程度，并且将这种市场信息转化为我们需要的视觉元素，从而应用到标志设计中。所以，市场是标志设计师首先需要直面的问题。设计师应该具有强烈的市场观念，才能掌握不同客户的不同信息与要求，如图1-54和图1-55所示。

图1-52 umbrella FOUNDATION 标志

图1-53 ZiZIDog PR agency 标志

图1-54 iPhone 标志

1.4.5 人本原则

无论是什么标志设计，到头来服务的对象还是"人"。所以，每个标志设计师都应该遵循人本原则。设计时，应时刻考虑到大众，为客户和群众着想，设计出大众心仪的标志形象，既能树立公司形象，又能满足人们不同的情感需求，如图1-56~图1-58所示。

图1-55 OPPO 标志

图1-57
eNGINE WEB DEVELOPMENT 标志

图1-56 THE MUSE CAFE 标志

图1-58
INDIAN REALTY PARTNERS 标志

1.4.6　个性原则

个性突出、形象鲜明、注目性强的标志才能便于人们识别与记忆，个性的标志可以给人美的享受。具有独特个性的标志能给人们带来强烈的视觉冲击，并且吸引大众。个性的设计是指设计师针对标志中的内涵、风格、元素、结构和表现手法等，结合创造与个性设计出具有自己独特个性的标志。但是在设计中不能一味地追寻个性突出，还要遵循市场和客户的需要，如图1-59和图1-60所示。

1.4.7　通用原则

通用性是指标志在运用过程中所具有的广泛适用性。标志对通用性的要求是由标志的功能和其在不同载体、方式、环境中所需求的特点决定的。标志必须适应各种不同的传达方式，因此标志应用也必须符合各种传达方式的适用条件。

从标志的识别性考虑，标志在不影响效果的前提下能够放大与缩小，能够在不同背景和环境中展示。也应该通用于不同的载体来表现，即一个成功的标志无论是被放大或缩小，无论是在复杂或空旷、近还是远的空间里，都能够保证人们可以快速准确地识别。

从标志在包装装潢的通用角度来说，要求商标不仅美观，还要注意标志能否与特殊的产品性质相吻合。从标志复制与宣传上来说，应该要适应不同材质的工艺特点，便于印刷包装，如图1-61和图1-62所示。

1.4.8　创新原则

创新性是标志设计的原则。创新是一种创造性的设计方法，只有富于创造性、具备自身特色的标志，才充满生命力，并且能够经得起时间的考验。因此，在标志的创作过程中，先要掌握标志设计风格及市场需求，然后寻找创意灵感和设计突破口，最终完成标志的创新设计，如图1-63和图1-64所示。

图1-59　LoVe MACHINE FesT 标志

图1-60　getwired. 标志

图1-61　alfa TOUR 标志

图1-62　egea COSMETICS 标志

图1-63　Bouncing Monk 标志

图1-64　DOMINO THEATER 标志

1.4.9 国际原则

标志设计的目的在于张扬个性，宣传品牌，好的标志能够让大众记忆深刻，便于大众识别。当然标志也起着与国际交流的重要媒介作用，所以标志设计应遵循国际原则。在设计上，标志设计的字母化、简洁生动的图形都可以成为潮流的元素之一，结合这些元素设计出具有国际水准的标志形象，进而能够在国际市场上树立更好的企业形象，如图1-65~图1-68所示。

图1-65　tortilla CHiCKS 标志

图1-66　Rome Gardens WINERY 标志

图1-67　OLiVA BULDING ENERGY
SOLUTIONS 标志

图1-68　CASTILLO SAN ISIDRO 标志

本章小结及作业

通过本章的学习读者了解了什么是标志，以及标志的功能、简史、创意原则。这是标志设计的入门，也可以是标志之旅的启航，是标志设计的有效铺垫。只有踏踏实实地打好基础，加强理论知识的学习，拓展思路，寻找源泉，才有可能有意想不到的收获。

1.训练题

临摹你喜欢的标志设计两幅。

要求：手绘线稿、上色。A4纸张。

2.课后作业题

找出10幅你喜欢的有代表性的标志设计，说出你为什么喜欢它，并阐述自己对这些标志的理解，结合本章讲解的内容，分别说出它们都运用了哪些设计原则。

第2章

标志设计的分类和构成

主要内容

本章主要介绍标志的分类、标志的构成元素。对标志设计的类别以及构成元素逐一进行介绍，便于读者学习参考。

重点及难点

标志设计中构成元素的运用是值得学习和研究的一部分，文字、图形、颜色，变换多种多样，在实际应用中应该游刃有余地利用好这些元素。

学习目标

掌握标志设计的构成元素，同时能够在不同类别的标志中展现出其特性。

2.1
标志设计分类

2.1.1 从性质上划分

各类标志应用于不同的范围，其发挥的功能也各不相同，具体可划分为以下几类。

1. 商标

商标是企业为了区别商品的不同制造商，同类产品的不同类型、牌号，为某种商务贸易、商业、交通、服务等行业活动而制作的标志，如图2-1～图2-5所示。商标经有关部门审核后获得登记注册，被广泛应用于商业领域，起到区别和竞争市场的作用。通过法定注册的商标具有保护生产企业和消费者利益的作用。商标实行法律管理，企业商标拥有商标专用权，该名称标记均受法律保护，其他任何企业不得效仿或使用。因此，商标是一种法律术语，享受法律保护。企业的商标目前在世界上大多数国家都可以进行注册，其与企业、产品的命运相连，同时经受时间的考验。

商标同时也是企业产权的有机组成部分。随着商品经济的发展，商标已经成为企业产品、企业形象、企业信誉的象征，驰名商标更是如同一种保证，是企业的无形资产，凭借此开拓市场可使企业发展一日千里，成为创造产品形象和企业视觉形象的核心。对消费者而言，商标是识别企业商品的依据；对企业而言，商标是企业的代表和一种经营手段；对社会而言，商标则是一个国家的经济文化和设计水平的侧面反映。

随着全社会对商标运用的普及和重视，企业必须加强商标意识，妥善保护和运用这一具有巨大价值的无形资产。

2. 徽标

徽标是包括身份和社会组织、文化、团体、会议、活动等的标志，是由徽章演变而来的。徽标最初是个人使用或家庭使用，后来政府机构、企业、团体等也使用的一种固定的标志，各种集会、活动、节日、有纪念性的事件等也应用徽标来表征，如国徽、军徽、团体徽章等，如图2-6～图2-12所示。

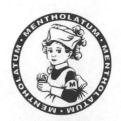

图2-1 曼秀雷敦标志

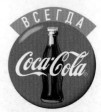

图2-2 可口可乐标志

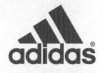

图2-3 阿迪达斯标志

图2-4 沃尔沃标志

图2-5 大白兔标志

图2-6 中央财经大学标志

图2-7 温州大学标志

图2-8 澳门区徽

图2-9
世界美容师行业协会标志

图2-10
WWF世界自然基金会标志

图2-11 联合国标志

图2-12 孔雀文化节标志

徽标广泛应用于政治、经济性质的各种社会团体、组织机构、社会化活动，是代表政府机构、学校、出版社、饭店、商场形象等活动的性质、特征、主张、精神等的标示性符号。

3. 公共标志

公共标志指用于公共场所、交通、建筑、环境中的指示系统符号或在国际范围内通用的特定形象。公共标志是用于公共场所的识别符号，是能被大多数人识别理解的符号图形，具有跨语言、跨地区、跨国界的实用性。公共标志以概括简洁的造型和色彩直接表现要识别的内容，清晰易辨的符号图形能被大多数人所识别理解，公共标志存在于生活的各个角落，小到街头的路牌、公共厕所的标志，大到奥运会、城市环境规划、交通标识系统，如图2-13~图2-21所示。

图2-13 上海世博会标志

图2-14 digital 认证标志

图2-15 公共标志1

图2-16 公共标志2

图2-17 公共标志3

图2-19 公共标志5

 禁止通行
 禁止驶入
 禁止机动车通行
 禁止载货汽车通行
 禁止三轮机动车通行
 禁止大型客车通行

 禁止小型客车通行
禁止汽车拖、挂车通行
禁止拖拉机通行
禁止农用运输车通行
禁止两用摩托车通行
禁止某两种车通行

 禁止非机动车通行
禁止畜力车通行
禁止人力货运三轮车通行
禁止人力客运三轮车通行
禁止骑自行车下坡
禁止骑自行车上坡

 禁止人力车通行
禁止行人通行
禁止右转弯
禁止左转弯
禁止直行
禁止向左向右转弯

 禁止直行和向左转弯
禁止直行和向右转弯
禁止掉头
禁止超车
解除禁止超车
禁止车辆临时或长时停放

 禁止车辆长时停放
禁止鸣喇叭
限制宽度
限制高度
限制质量
限制轴重

 限制速度
 解除限制速度
 停车检查
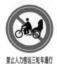 停车让行
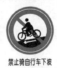 会车让行
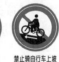 减速让车

图2-18 公共标志4

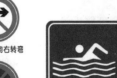 旅游区距离

 游泳
 划船

图2-20 公共标志6

图2-21 节能认证标志

在视觉环境中，公共标志各自传达着不同的信息，具有指导和规范人们行为的引导功能。在建筑、交通、生产部门，标识符号的警示作用更是举足轻重，可有效地保护那些不熟悉环境且对文字识别能力较弱的人群的安全，方便人们的活动。注意防火、紧急出口、防滑、急转弯等警示性的标志从某种意义上讲，有比文字更直接的意义。

现实生活中，公共标志不同于商业标志，一般具有统一完整的管理系统，广泛应用于各种公共场所，如通常所见的禁止吸烟、不准随地吐痰等指示牌的图形都是大量使用并且由每个人都很容易接受的标志来表示的，为人们的出行和生活等方面提供了极大的帮助。

随着国际间交往的日益频繁，时兴的标志越来越向着国际化、规范化、标准化的方向发展，成为世界通用的符号语言。

图 2-22　全球通标志

图 2-23　联通新时空标志

2.1.2　按标志的设计方式来分类

1.全新型标志设计

全新型标志设计即从来没有出现过的新型标志设计。众多的新生企业及各种类型的活动的徽标都属于这种类型的设计。在设计过程中，需要设计师充分了解行业特征和企业文化等信息，吃透其内涵，同时又要与其他同类的标志相区别，如图 2-22 和图 2-23 所示。

2. 改良型标志设计

改良型标志设计主要出现在企业和商品的标志设计中。由于社会的进步、时代发展的需要，一些企业的经营理念和发展方向等发生改变，原有标志已不再符合现在公司的发展理念或精神内涵，便要求对原有标志进行改进设计以提升公司形象。亦或是由于几个相关公司的重组，要求有新的标志形象。这种改良、改进型的设计一定要与原标志在形式、内容或色彩上有关联性，这样才能让消费者快速接受新标志，企业也才能达到新传播的目的。苹果公司作为世界杰出的品牌之一，在电脑、个人数码领域处于领先地位。苹果产品以出色的产品设计、开创性的创新理念、优秀的用户体验获得全球数亿用户的喜欢。苹果公司的品牌标志也在不断改变，并被认为是改良标志的典范设计之一，如图 2-24 和图 2-25 所示。

图 2-24　苹果公司的旧标志

图 2-25　苹果公司的新标志

3. 多品牌标志的系列延展设计

企业越来越意识到品牌对于企业的重要性，但是品牌也有生命周期，因此品牌的更新、延展就显得很有必要。多品牌策略是指企业根据各目标市场的不同利益，分别制定不同的品牌策略。这一策略的核心竞争优势是，通过对每个品牌进行准确定位，满足不同消费者的需求，尽可能增加市场份额。

多品牌策略也是与时俱进、保持品牌延续性的方式之一。在多品牌应用方面，宝洁公司（OLAY、潘婷、海飞丝）获得了巨大成功，如图 2-26 和图 2-27 所示。

图 2-26　宝洁标志

图 2-27　宝洁子品牌标志

2.2
标志的构成元素

2.2.1　文字元素

　　人类文明随着文字的诞生而形成，文字的出现使人类生活逐步进入了文明时代，最早的文字有古埃及第一王朝创造的圣书字、两河流域古苏美尔人创造的楔形文字、中美洲古玛雅人创造的玛雅文字、古印度人创造的梵文和古华夏民族创造的甲骨文（见图2-28）。这些文字都有一个共同点，其都是一种约定性记录信息的记号，集语言、语音、笔画于一体，是人们交流、传播的书写工具和视觉媒介。这些文字本身所特有的"形"，是人们理解意与转化音的依据。

　　文字元素的标志作为标志设计的一种表现形式和以阅读为载体的文字是两个不同的概念，其具有两方面的特点：一方面是用文字的本意或字形作基础元素来挖掘字与标志之间的关联，提升标志符号在创"意"方面的挖掘；另一方面是以文字的字形或主笔画特征再现标志的"形"。标志和文字的区别在于标志的图画性、图形性、符号性增强。文字形式的标志使标志语言的表达力得到了独特体现。文字形式的标志有汉字标志、拉丁字母标志、数字标志、汉字与拉丁字母结合的标志。

1.关于汉字

　　汉字的历史源远流长，汉字字形本身就是美丽的图形，有极高的艺术造型。如果弄清汉字的象形、指事、会意、形声、转注、假借之意，汉字造型就会为标志设计产生无尽的源泉。

　　汉字被誉为图形化的艺术。从其造字原理来看，象形、指事、会意是最基本的构造法，原始的甲骨文、金文、篆书中都有明显的体现。由于汉字特有的结构，其设计感较强，因此，汉字在视觉设计，尤其是标志设计中被广泛借鉴和采用，如图2-29～图2-35所示。

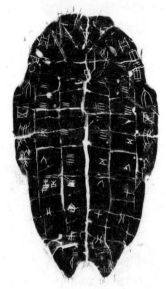

图 2-28　甲骨文

图 2-29　尚朋堂标志

图 2-30　武汉晚报标志

图 2-31　双喜标志　　　　图 2-32　蒙牛标志

图 2-33　树懒果园标志

图 2-34　甲方乙方商务公寓标志

图 2-35　溢美堂标志

汉字标志设计常常先从字形入手。以文字为主体，强调字体的独立性，保留汉字的基本结构，在充分理解设计主题要求的基础上，借鉴汉字的笔画结构，以布白、虚实、承转的规律，对称、均衡、对比的审美原理，对汉字的字形加以巧妙地变化处理，使其形成新的视觉图形。

从汉字的字意着手也是汉字标志设计常用的方法。在充分体会设计主题的基础上，对字的内涵进行深层次挖掘，然后灵活构思、组合、归纳形成新的图形与字形的构成关系，使其呈现强烈的个性与深厚的文化内涵。

在世界各民族的文字中，汉字是最具特色的古老文字之一，至今仍然保留着独有的字形。站在信息化、视觉化、艺术化的角度来审视，汉字有着其他设计元素、设计方式不可取代的设计效应和巨大生命力，是一种非常丰富且巨大的设计资源，如图2-36～图2-45所示。

图2-36　食尚优品标志

图2-37　乐百氏标志

图2-38　步步高标志

图2-39　娃哈哈饮用纯净水标志

图2-40　太平人寿标志

图2-41　超级女声标志

图2-42　泸州老窖标志

图2-43　可口可乐标志

图2-44　解放标志

图2-45　零听风行卡标志

汉字有着其他民族文字所没有的突出优点。汉字原本是表意文字，在经由象形字、甲骨文、大篆、小篆、隶书、楷书到今天的宋体、黑体、综艺等各类字体漫长的演变过程中，逐渐形成了形意结合、以形表意的形式，能让人看"字"明"意"，具有清晰明了的视觉传达魅力。

图2-46　天猫促销标志

汉字形式的标志设计可从两方面来考虑：一是从汉字的本意入手来获取内在创意，汉字本意是指在造字时字的意义。汉字标志创意不可放弃对文字本意的挖掘，字意是设计资源之一，标志设计中如出现"字"元素，先看本意，再以创意思维方式进行纵横向联想来获取新意，并以新意作为创意切入点进行视觉表现。以字义上的探寻来体现标志的文化意蕴和内涵。利用汉字本意的延展，使得标志创意内在意义深远。二是对汉字结构笔画做外在形象上的创意突破，用重组的结构、锐力的视觉、个性的审美、传统或现代风格重构出富有崭新意义的标志形象，如图2-46和图2-47所示。

图2-47　欧洲 Europe·365标志

2. 拉丁字母标志

拉丁文是国际社会通用的一种文字形式。世界上很多国家用拉丁字母作为组成自己文字的元素，很多种语言也由此派生出来。拉丁文的标志可被世界上大多数国家接受，因此，用拉丁字母设计标志是一种国际化的象征，全球经济一体化使得品牌国际化成为必然趋势，拉丁字母标志在世界范围内有更大的传播空间，也反映了标志风格的发展和走向。

拉丁字母在笔画结构上有单纯、数理、几何的特征，符合标志简洁、规范的基本要求，26 个字母的笔画造型，既有统一性，也有笔画个性变化之处。每个字母都可以单独设计成标志，同一字母不同字体的笔画变化为拉丁字母标志设计提供了变化空间。拉丁字母造型标志一般分为单字母和词组两种形式。

1）单字母标志

单字母标志是以企业或机构名称的第一个字母进行创意设计构成的字母标志，如微软公司的浏览器英文"Internet explorer"取字母"e"进行标志形的创意，这种形式的标志设计造型单纯，形象突出，有较强的识别感，这个字母几乎已成为网络的代名词。单字母标志在构成形式上形简易记，在各类行业的标志中均能见到这种形式的标志。单字母是缩写了的词，节约了空间，有简洁的优点，但因只有 26 个字母，其缩写词的使用又非常广泛，也容易造成近似和相同的可能，所以，在设计时应注意字母形的特点和风格的塑造，如图 2-48 ~ 图 2-55 所示。

图 2-48　Gimv 标志

图 2-49　IE 浏览器标志

图 2-50　ISLAND 标志

图 2-51　IT in Education 标志

图 2-52　iomega 标志

图 2-53　Indian Pacific 标志

图 2-54　Adobe 标志

图 2-55　anttonp 标志

2）词组标志

词组标志是用企业或机构中能够代表该企业或机构的一个词组来进行创意构成的标志。词组一般由 2～5 个单字母构成，是词与词首字母的组合或是特定的字母组合。此类标志是产品品牌和企业、机构、活动名称的缩写。这一类标志因字母的读、识一体，其含义一目了然，所以被广泛使用，如"IVECO""intel"等。词组标志如用普通字体排列组合，容易显得平庸和常见，视觉冲击力不强，因此，在设计此类标志时要注意对字体进行装饰，以突出标志的特点，如图 2-56～图 2-62 所示。

图 2-56　ITT 标志

图 2-57　IKEA（宜家）标志

图 2-58　ignite CREATIVE 标志

图 2-59　IATA 标志

图 2-60　intel（英特尔）标志

图 2-61　IVECO 标志

图 2-62　intermedia COMMUNICATIONS 标志

3）数字标志

数字标志是以阿拉伯数字 1、2、3、4、5、6、7、8、9、0 为元素设计成的各种标志，并用数字量化含义表达特定的标志意义。阿拉伯数字是国际通用语之一。设计这类商标标志，同样应在字音的谐和、字形的选择装饰上下功夫。

以数字作标志造型元素，不再是简单的计时、计数符号，其由原来的公用数字加以装饰、变化而转变提升到专用标志形象，具有鲜明的形象性、艺术性和专属性。与其他形式标志相比，数字笔画特别，造型简练，曲直分明，符号感高于其他文字标志，易于识别，便于变形。一些经过设计后的数字标志极富魅力和现代感，如图2-63～图 2-66 所示。

图 2-63　3M 标志

图 2-64　周年纪念标志

图 2-65　周年纪念标志

图 2-66　7·UP（七喜）标志

4）汉字与拉丁字母结合的标志

　　随着社会的国际化发展，汉字与拉丁字母相结合的标志设计越来越多，这也是中国迈向国际和国际品牌走向中国的必然趋势。汉字与拉丁字母结合的标志，也可以说是中国语言与外来语种的结合，传达了不同文明的碰撞，加以应用，往往能产生耳目一新的效果。在汉字与拉丁字母结合的标志运用中也包括阿拉伯数字的运用，如图2-67～图2-79所示。

图2-67　柒牌男装标志

图2-68　雪碧标志

图2-69　动感地带标志

图2-70　柯尼卡标志

图2-71　格力空调标志　　　　　　　　　　图2-72　飞雕标志

KEJIAN 科健

图2-73　科健标志

Haier 海尔

图2-74　海尔标志

Gillette 吉列

图2-75　吉列标志

Xee 炫影星

图2-76　炫影星标志

PRIMA 厦华

图2-77　厦华标志

图2-78　波司登标志

图2-79　国美电器标志

2.2.2　图形元素

人类用图形来表征事物的历史比文字更久远，说明图形在认识、交流、沟通中具有特殊的作用。图形形式的标志是指以抽象或具象的图形形态来表现标志内涵及意义的标志。图形标志既以几何形表意，又以自然形传神。如果没有文字意义的联想和说明，人们就只能通过标志形象的信息来识别和了解其内在的精神含义。图形形式的标志具有直观性、跨语言性和审美性的特征，在标志设计中，我们可以把图形标志的表现形式分为两大类：一类是具象图形标志，另一类是抽象图形标志。

1. 具象图形表现的标志

具象是指用较写实的手法来表现标志符号中的物象形态，这种标志图形的具象和绘画的具象有所区别，此类标志图形不像绘画形式那样强求形似，而是以标志图形语言形式来组织处理形态。因此在具象图形商标标志的设计中，一般不采用自然意义的表现手法，而应以自然形态为原形再加以周边事物造型进行概括、提炼、取舍、变化，使之具有典型的形象特征和鲜明的个性特征，如图 2-80 和图 2-81 所示。具象图形标志的表现形式包括人物造型图形、动物造型图形、植物造型图形、建筑造型图形、自然物造型图形等。

1）人物

人的形态有着丰富的表现语言。五官和肢体的特征在标志的表现上有着不同的象征含义。成功的案例如"劲霸男装"等，如图 2-82 ~ 图 2-87 所示。

图 2-80　Unilever（联合利华）标志

图 2-81　Kappa（卡帕）标志

图 2-82　劲霸男装标志

图 2-83　小天使标志

图 2-84　Mother's 标志

图 2-85　GEEK CompuTER 标志

图 2-86　LOS MINEROS DE UTEP 标志

图 2-87　旺旺标志

2）动物

动物在不同国度有着不同的寓意。动物的形象更为人性化，例如，狮子代表权威，是庄严的象征；鸟代表自由飞翔，航空公司常用其代表自己的形象；和平鸽代表和平和友善，能给予心灵慰藉，所以常被用于一些慈善机构和组织；中国的十二生肖是中国传统文化中特有的象征动物；蝙蝠在西方有不同传说，被演绎成人物和电影卡通形象，如受大家崇拜和喜爱的蝙蝠侠。动物在吉祥物中更是喜闻乐见的形象，因为其是自然的一部分，同样充满活力和人情味，如图2-88～图2-97所示。

图2-88　QQ标志

图2-89　马来西亚航空标志

图2-90　BATMAN ARKHAN CITY 标志

图2-91　报喜鸟标志

图2-92　动物标志

图2-93　TINTORI 标志

图2-94　喔喔标志

图2-95　EL-PACA 标志

图2-96　花花公子标志

图2-97　CAMEL(骆驼)标志

3）植物

植物常是美好的象征，用以表达吉祥如意。标志中的植物造型容易受到两个方面的影响：一是装饰纹样的影响，二是几何化影响，如图2-98～图2-103所示。

图2-98　汇源标志

图2-99　Aquaria Canada 标志

图2-100　澳门特别行政区标志

图2-101　梦特娇标志

图2-102　中国农业银行标志

4）建筑

建筑是城市环境的重要组成部分。优秀的建筑设计本身就形成了城市和国家的人文景观和地区的立体标志。利用建筑的结构和独特的造型特征作为标志的基本元素能体现建筑的特征，如图2-104～图2-109所示。

图2-103　FESTIVAL DE CANNES（戛纳国际电影节）标志

图2-104　青岛啤酒标志

图2-105　城市标志

图2-106　WEST CHESTEA VILLAGE 标志

图2-107　鸟巢标志

图2-108　美国白宫标志

图2-109　Rumpali 标志

5）自然物

自然现象是神秘自然力的象征，人类总把它和巨大的力量、无穷的变化联系在一起，而永恒的社会主题也在这里找到了归宿。星星、水、火、太阳等都是这一类型标志常用的题材，如图2-110～图2-114所示。

图2-110　心相印标志

图2-111　大金空调标志

图2-112　金三角标志

图2-113　JH标志

图2-114　水之邦标志

2. 抽象图形的标志

所谓抽象图形是指以理性规划的几何形体或符号为表达形式，用抽象的符号表达标志的含义。抽象图形具有一定的类比性，能引起人们广泛的联想。我们运用抽象图形进行商标设计就是从抽象图形具有类比性和内在张力两方面着手，将抽象形态转化为具有生命力、能引起人们强烈联想和共鸣的艺术形象，如图2-115～图2-118所示。

每个标志造型要素本身具有独特的意义，因而在标志设计中要根据企业的理念、经营的特征、表现的重点、题材的需要适当地选择造型要素，使商标标志具有独特的艺术感染力。抽象图形标志设计的造型要素有点、线、面、体4大类，各造型要素之间随着它们的聚集、分割、运动、空间变化，可以互相转换。点的聚集、运动形成线；线的聚集、运动成为面；面的聚集、运动成为体；体的缩小、变换空间成为点，如此循环往复。

1）以点为造型要素的商标标志

点是造型要素中一切形态的基本单位，是一切造型的基础元素。由点可以构成线、面、体。点的形象是相对的，因而对点的感觉也是相对的，点是相对小的形象。点的形状多种多样，最典型的是圆

图2-115　北京国际电影节标志

图2-116　电影节标志

图2-117　NIKE（耐克）标志

图2-118　FLowerss标志

点。圆点给人的感觉是饱满、充实、柔和、轻快、灵巧等。另外，直线型的点给人的感觉是坚固、严谨。其他异形的点给人的感觉随形状的变化而不同。点富有延展性和构造性，适合于各种构成原理与表现形式的运用。由点的大小、形状、疏密、远近层次的变化组合，可形成空灵、通透的视觉艺术效果。随着现代电脑、电信业的发展，点在商业标志设计中起着重要作用，如图2-119 ～图2-122 所示。

图2-119　点匠标志

图2-120　BMW(宝马)标志

Prêmio Professor Samuel Benchimol 2008

图2-121　PPSB 标志

图2-122　act 标志

2）以线为造型要素的商标标志

线是点的轨迹，线以长度为造型特性。线主要分为直线、斜线、曲线、曲折线等。各种线具有不同的特征：如垂直线具有直接、上升、下降、严肃、坚强之感；水平线具有静止、安定的感觉；斜线具有飞跃、动势之感；曲线具有优雅、柔和、运动之感；曲折线具有稳重有力及前进的视觉效果。另外，线的特征又取决于其粗细、宽窄、长短的变化，以及线的走向，端点与两侧的形状，这些因素可用来塑造线的方向性、速度感、远近感和力度感，如图2-123 ～图2-128 所示。

图2-125　第二届麋鹿生态旅游节标志

图2-123　成都森林标志

图2-124　宜昌广电网标志

图2-126　线形标志

图2-127　中国邮政标志

图2-128　AACTISSURANCES 标志

3）以面为造型要素的商标标志

面是由点和线的扩展、移动、集合形成的，以二维空间的形态出现，给人的感觉是充实、丰满、醒目、整体、强烈。面的种类有以下三大类。

（1）几何形面：用数学方法借助绘图仪器构成的。

（2）有机形面：不用数理方法，是由自由的线型构成的。

（3）偶然形面：不是有意绘制的，而是在意想不到的状况下得到的。

用面进行商标设计有分离、接触（包括点接触与线接触）、重叠（包括联合、层叠、透叠、差叠、减缺关系）等方法。在组合构型时要注意新产生的形与原有形的相互联系，以便从形的数量关系、主从关系、大小关系上去考察商标造型中的均衡、节奏、调和等形式法则，如图2-129～图2-135所示。

图2-129 东京电影节标志

图2-130 领海传媒标志

图2-131 月亮湾标志

图2-132 南方航空标志

图2-133 以面为造型标志

图2-134 电影节标志

图2-135 以面为造型标志

4）以体为造型要素的商标标志

体是由不同方向的面组合而成的，是点、线、面的多维延伸扩展，是在二维平面上利用透视原理(或反透视原理)把平面上的造型转化为立体感的三度空间的幻象表现。体的造型要素应用利用图形的阴影、透视、视错觉原理可以营造既合理又矛盾的空间，使其产生立体感，如图2-136～图2-139所示。

图2-136 CCTV9 纪录频道标志

图2-137 理想城标志

（1）利用图形本身的转折、相交组成立体感的商标标志。

（2）利用阴影制造厚度产生立体感。

（3）利用透视原理，营造合理空间，使其产生立体感。

（4）利用视错觉的方法，营造矛盾空间，产生趣味性立体感。

总的来说，这类标志可以表达众多的意念，具有强烈的时代感、较好的视觉效果和传播方便等特点，但也有理解上的不确定性。

图 2-138　INFINITUM 标志

2.2.3　综合形式的标志

综合形式的标志是指不是由单一的文字或图形元素组成，而是由多元素（包括各种文字、图形、色彩、光影、肌理等）组合而成的标志。主要的表现形式包括：文字与图形混合的标志、数字技术形式的标志。

1. 文字与图形混合的标志

综合形式的标志，其最基本的表现就是由文字与图形共构而成，主要有中文和图形、英文和图形。其图形有抽象和具象之别，这种形式的标志文图互补，丰富了信息的传达源，在形式上更趋变化性。文字在视觉传达上是一种意向的表现，而图形主要是一种形象的表现，这类标志的特点是图文并茂，色彩丰富，相互关联，有层次识别的次序感，因为元素的丰富使标志的内涵得以充分表现。

2. 数字技术形式的标志

20 世纪 80 年代末期，由于个人计算机和国际网络的普及，设计师们开始应用数字技术开发出来的设计软件来从事标志设计工作。因此，标志设计在表现内容和形式上都出现了前所未有的标志形式，即数字技术形式的标志。什么是数字技术？数字技术又被称为数码技术，因为其核心内容就是把一系列连续的信息数字化。数字技术将任何连续变化的输入、图画的线条或色彩信号转换为一串分离的单元，在计算机中用 0 和 1 表示，通过计算机、光缆、通信卫星等设备，来表达、传输和处理这些信息。数字技术下的数字艺术形式的标志，其主要形式体现在标志以视觉语言在不同媒介交流中"形"与"意"的独特性。其涉及三方面：一是因数字技术的影响所产生标志图形的视觉形式及风格；二是数字艺术标志形态所呈现的独特语意；三是数字技术形式标志在网络媒介上的应用，改变了受众视觉心理及形成新的审美意识。

数字技术改变了传统标志语言的视觉形式，传统的标志语言，一般都具有手绘的平面性，在数字技术推动下产生的各种设计软件工具，使得现代设计师打破了传统标志原有的平面视觉印象。数字技术造就了标志艺术在视觉上的超常规表现，是数字技术与艺术完美结合的产物，满足了现代企业和机构利用标志形象来传达理念的要求。如知名的计算机品牌 Apple(苹果) 公司的新标志，利用数字软件来制作，更加立体、时尚，设计师把一维的平面形进行三维化、材质化的表现，极大地增强了标志的视觉表现力。这类标志形式既体现出现代标志设计的观念与时尚，又折射出对视觉美感的追求，显示了数字技术效果相对于传统标志表现出更强的艺术魅力。

图 2-139　运动会标志

本章小结及作业

本章共有两节内容：标志设计分类与标志设计的元素构成。标志的分类从性质上与设计方法上进行分类，而元素构成介绍了文字元素、图形元素等。详细地解说了标志设计的分类与构成，便于读者借鉴参考。

1. 训练题

（1）找出你喜欢的标志设计，分析它们各自属于什么类别，运用了哪些构成元素。

要求：文字配上图片，以电子文档的形式完成。

（2）以汉字为主的标志设计。

要求：题材不限，文字简单大方、易识别。

2. 课后作业题

设计出以植物为主要元素的标志设计。

要求：题材不限，植物元素要生动形象，配上简要说明。

第3章

标志设计的方法

主要内容

本章主要介绍标志的形式、标志设计的技法、标志设计的艺术手法。充分地掌握标志设计的技法，才能在设计标志时得心应手。

重点及难点

标志设计的多元表现形式，灵活地运用这些形式来进行标志设计。

学习目标

通过本章的学习，能够熟练地运用不同标志的表现方法和设计形式来设计标志，对一些好的标志设计形式进行分析、学习、借鉴。

3.1
标志设计的形式

3.1.1 具象表现形式

具象表现是客观物象的自然形态，是对客观物象经过高度概括、提炼的具象图形进行设计的一种表现形式，其容易识别、容易理解、容易解读，是对现实对象的浓缩与精炼概括，并突出和夸张其本质因素。标志设计的形态是以图形化的方式进行组织处理，抓住对象的精神气质，强化形象的形态特征，简化结构的格局，从而取得和谐之美，形成一种鲜明的特征来呈现所要表达的具体内容。

具象表现形式可以分为以下5种。

1.人体造型的图形

人体造型指的是整个人体，有时指肢体、五官等局部。人们之间的信息交流不仅体现在语言文字上，还隐藏于人的姿态和表情中。人体的姿态主要表现在整个人体的动作和肢体的动态。人的身体姿态动作完全可以传达一个简洁明了的信息，如思想、心理、感情等。而肢体的动态集中体现在人的手上。手势是除了书面语、口语以外人们最常用的交流思想的工具。人的头部动作、脸部表情、五官表现也是视觉传达设计中常用的题材，如图3-1～图3-4所示。

2.动物造型的图形

以动物作为象征是一个非常古老的标志题材。早在远古时期，人们就把动物作为图腾崇拜的标志。在商品经济高度发达的今天，仍可以看到以动物造型作为企业或组织的标志，或在商品中作为产品的商标，如图3-5～图3-7所示。

图3-1　星巴克咖啡标志

图3-2　北京申办2022年冬奥会标志

图3-3　2016年里约热内卢奥运会标志

图3-4　真功夫餐饮标志

图3-5　PUMA运动品牌标志

图3-6　AUSTRALIA公司标志

图3-7　2015年巴库首届欧洲运动会标志

3.植物造型的图形

植物常常是美好的象征，用以表达吉祥如意的含义。标志中的植物造型受装饰纹样和几何化的影响，如图3-8和图3-9所示。

装饰纹样不是对植物的直接描写，而是图形结构形成后再与植物结合，从而产生特定的装饰名称。这一点在古代文章中尤为突出。

图3-8 Leader Source 标志

图3-9 terra de llavors 标志

几何化影响是指近现代的标志植物造型大多归整为圆、方、三角形等几何形状。显示出现代艺术中结构主义、风格派等艺术流派对标志设计的影响。

4.器物造型的图形

器物是各种用具的总称，其涉及的范围极广，品种繁多。大致高耸入云的建筑物、巨大的交通工具，小至铅笔、电器插座、插头、文具、餐具等，如图3-10~图3-12所示。

图3-10 OSCAR'S 标志

图3-11 Cook Book WINE BAR 标志

图3-12 BAKO'S MUSIC 标志

5.自然造型的图形

自然现象是神秘的自然力象征。人类自诞生以来，就把其和力量的巨大无比、变化的无穷性联系在一起，而永恒的设计主题也在这里找到归宿。

具象的标志表现手法包括手绘表现、摄影照片、矢量制图等方式，如图3-13和图3-14所示。

图3-13　a bug's life 标志

图3-14　NATURE'S 标志

图3-15　猫头鹰标志

3.1.2　抽象表现形式

抽象表现是指以抽象的图形符号来表达标志的含义，以理性规划的几何图形或符号作为表现形式，如图3-15所示。

现代社会，新型的商品品种日益增多，提供设备、技术以及资料的机构也越来越多，这些都需要使用标志。为了使非形象性转化为可视特征图形，设计者在设计创意时应把表达对象的特征部分抽象出来，同时借助于纯理性、抽象性的点、线、面、体来构成象征性或模拟性的形象。这种标志造型简洁，耐人寻味，产生一种理性的秩序感，或者具有强烈的现代感和视觉冲击力，给观者留下良好的印象和深刻的记忆。

抽象标志按其表现形式可分为以下5种。

1.圆形标志图形

圆具有单一的中心点，并依据这个点运动，向周围等距离地进行放射活动或从周围向中心点集中地进行活动。圆形易吸引人的视觉注意力，形成视觉中心。在中国古代人们的审美心理中，圆形具有求满、求全、求圆的特征。圆形标志图形一般可分为正圆形、椭圆形、复合形等，如图3-16和图3-17所示。

图3-16　BABYLON RECORDS 标志

图3-17　SkyForex 标志

2.四方形标志图形

四方形的基本特征是具有一个中心、四个角，相比圆形具有一定的方向性。四方形通常有正方形、矩形、梯形、菱形等，如图3-18和图3-19所示。

正方形和四方形的特征近似，也具有一个中心，但有四个方向不甚明确的角。矩形和正方形相比，具有一定的方向性。

梯形的中心是偏离的，且具有斜线的特征和明显的方向性。

3.三角形标志图形

标志中出现的三角形大多数都是等边三角形或者等角三角形。这类三角形一种是显得特别稳重的正三角形；一种是将宽大顶部支撑在一个支点上形成极其危险平衡方式的倒三角形；而其他形式的三角形因偏离或者失去了垂直定向导致其视觉稳定性不强，经不起人的长久注意，故在标志设计中很少使用，如图3-20和图3-21所示。

4.多边形标志图形

多边形是由多种几何形构成的。构成方式有两种：第一种是由圆形、四方形等几何形相互切割构成的；第二种是由各种几何形并置而成的。多边形在结构上比其他几何形复杂，内容比其他几何形丰富。在标志设计中，多边形往往能表现多种形式和内容，但就视觉记忆而言，多边形不如其他简单的几何形那样容易记忆，如图3-22和图3-23所示。

图3-18　math teacher institute 标志

图3-22　MOSAIC Exclusive Services标志

图3-20　FINASTA 标志

图3-19　BUTTERFLY EFFECT 标志　　　图3-21　SUSANA PABST 标志　　　图3-23　MACRIDE 标志

5.方向形标志图形

箭形是方向形的基本形状，其他变化都源自于它，故方向形又称为箭形。

箭形的本义是箭头，其引申义是指向或者朝向。在空间中，箭头的角度、方向不同，意义也就不同，如箭头朝上表示直立和上升，箭头朝下表示倒立或下降。因此方向形的意义变化主要来自方向变化、数量变化、状态变化。方向变化确立或改变了方向形的基本含义；数量变化增加了多向的含义；状态变化则寓意其速度、曲折等态势，如图3-24～图3-27所示。

图3-24　Talysis 标志

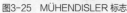

图3-25　MÜHENDISLER 标志　　　图3-26　HeForShe 标志　　　图3-27　VECTOR 标志

3.1.3　文字表现形式

文字表现是以标志形象与字体组合成一个整体。标志是一种视觉图形，但文字标志同时具有语言特征和语音形式。文字是一种视觉性的记号。目前以拉丁字母为设计元素的标志屡见不鲜。现代商业经济的发展以及人类文明的演进为字体设计提供了广泛的选择。

1.汉字标志图形

汉字被认为是表形和表意文字的典范。汉字作为标志的基本造型，是探索标准设计民族化的途径之一。在我国的传统习惯中，古人利用字形、字音、词义等因素进行巧妙组合。汉字标志就造型而言，一般可分为单字、连字两种形式。此外，汉字形式的标志也往往因具有浓郁的传统和民族特色而充满吸引力和文化内涵，如图3-28所示。

图3-28 FREE FISH（自由鱼）标志

2.拉丁字母标志图形

拉丁字母具有几何化的造型特征，设计者常常以此作为构思的基础。拉丁字母造型标志一般分为单字母和连字母两种形式。拉丁字母作为相对通用的文字在沟通方面可以缩短距离。因此，拉丁字母设计的标志始终占据着主导地位，不断影响着标志设计的走向和发展趋势。拉丁字母标志强调简洁明了，用最少的笔墨传达最大的信息量；提倡图形可视性、清晰耐看的造型；主张从内容及其意蕴出发，使标志与产品、组织的性质、特点相适应；一般采用字母组合和象形图形相结合的设计技巧。其中，字母组合形式包括首字母缩写组合、单一字母、全称字母组合等，如图3-29～图3-31所示。

3.数字标志图形

以数字作为标志造型的基础具有独特性、记忆深刻性、造型新颖性的特点，如图3-32～图3-35所示。因此数字标志图形也不失为一条标志设计的创新之路。数字标志设计图形一般可分为阿拉伯数字和汉字数字标志设计图形。

4.标点符号标志图形

标点符号作为特殊的文字形态具有独特的含义，例如，逗号代表未完待续，句号代表结束、终止。

标点符号具有简洁的形态、丰富的内涵以及使用频率低等特点，所以易出奇制胜，令人印象深刻。

图3-29　STUDIO UN 标志

图3-30　MICAEL BUTIAL GRAPHIC&WEB DESIGN 标志

图3-31　lovely 标志

图3-32　33 标志

图3-33　1° salone delle TVs 标志

图3-34　BREAKING NEWS 频道标志

图3-35　bio & beauty 标志

3.1.4　文字与图形结合的表现形式

在具体的设计实践中，标志并不单单是用图形或者文字来表现的，常常是文字与图形相结合的方式。文字的来源也是图形发展的结果。文字与图形结合的表现形式并非简单地将文字与图形并置，而是以文字的理性和图形的感性有机集合，表现出丰富的内涵和视觉效果。

文字和图形结合的表现形式可分为以下三种。

（1）文字、图形并置。文字与图形并置的形式是指文字和图形有机地结合在一起，组成标志，是一种常见的图文结合标志类型。

（2）文字变形为图形。文字变形为图形的形式是将文字变形为特殊的图形或者是将一组文字排列成特殊图形，是一种较为少见的标志形式。

（3）文字局部以图形代替。这是一种常见的表现形式，如果组合得合理，这样的标志会更有视觉冲击力。

3.2
标志设计的技法

3.2.1 幻视

这种形式的标志在中国传统的龙凤书法中已经有所体现，即将文字的某些局部以具有一定含义的图形代替，这种方式具有独特的传统意味，给人以丰富的文化内涵的感觉，如图3-36所示。

图3-36 中国传统龙凤书法

幻视又称光效应，是20世纪60年代开始流行于世界的视觉美术流派之一。标志应用的幻视技法主要用点群、各种平面、立体图形、波纹等通过某种构成方法来产生旋律感、闪光感、凹凸感、律动感、反转实体等可视幻觉。总之，即用光的效应来制造运动的感觉。

1.点的表现

点是所有形状的起源，视觉上富于张力和流动感。构成的图形具有多变性，既可以平稳，也可以活跃，如图3-37~图3-41所示。

点的排列会产生线、面。用相同大小、数量不等的点可以构成不同的几何体。用不同大小、数量不等的点也可以构成自由的任意形态。

点大小的量变会产生强烈的流动渐变效果，给人前进或后退的三维空间感。点还能表现出一种虚化、过渡的中间层次效果。

图3-37 afo 标志

图3-38 Interama Cultural Center 标志

图3-39 avtograd 标志

图3-40 Apple Valley 标志

图3-41 SAARLAND 标志

最典型的点是圆形的，充实、圆润、饱满、流动、灵巧。直线型的点，严谨、稳定、坚硬、利落。不同形态的点给人的视觉心理感受更是丰富多样的，如图3-42和图3-43所示。

点群就是点的群化。由于点群中的点可以任意排列组合，所以由点群所构成的图形灵活轻快，富有动感和幻觉，如图3-44～图3-47所示。

在数量上，5个以上的点就可以成为点群。

在形状上，点是圆的形状。但是只要是相对小的形象，即使外形不是圆的，都可以看作点。

在大小上，点群有大小相同的点群和大小不同的点群。大小相同的点群化时，会产生面的效应；大小不同的点群化时，会产生动感和空间感。这是由于近大远小透视现象所引起的。

在疏密上，点群中的点若聚散相宜、错落有致，就给人一种连续、无休止的感觉。

在虚实上，大小不同的点按一定的方向依次排列，可产生虚实的感觉。

在色彩上，最常见的是黑白点的配合。

在组合上，点群的组合有同形点的组合、点与线的组合、点与面的组合、点与形的组合。

2.线的表现

线在视觉语言中因粗细、曲直、排列方向的不同，给人的视觉心理感受也是丰富多样的。粗线给人以强有力的感觉；细线给人以锐利、快速、敏感的特性；斜线给人以运动之感；折线给人以坚定、机械、紧张之感；曲线给人以活跃、跳动、柔顺之感；垂直线给人以挺拔、向上、下垂之感。

以线的长短粗细变化来构型，移动、错位都能展现强烈的空间感和运动感，还会产生一种令人注目的光效应视觉效果，如图3-48～图3-52所示。

图3-42　CENTRE PLACE 标志

图3-43　Visteon 标志

图3-44　SoLls 标志

图3-45　acuagranja Ltda. 标志

图3-46　FLEX 标志

图3-47　Alystra 标志

图3-48　Pelasgaea 标志

图3-49　aurora 标志

图3-50　OPEN THES SALO NIKI 标志　　图3-51　TEH MOLPROM 标志　　　　　　　　图3-52　Gorilla Logic 标志

3.点线面的表现

　　以点线面共构的图形，能融合各自的构形优势，相互配合，具有互补性，这种组合在许多构形手法中是必不可少的。

　　点，醒目集中；线，延伸流动。不同的点与不同的线组合排列能产生形态各异的图形。

　　点线共构的标志图形，一般都具有明显的流动感，视觉效果十分华丽，如图3-53和图3-54所示。

图3-53　CITY SENSE PLATFORM 标志　　　　　　图3-54　LA CIRCULAR 标志

4.平面表现

　　平面有关联、重叠、转换、反衬等幻觉效应。

　　在有些旋转式对称图形中，构图单元既可以独立存在，又可以和其他单元具有某种联系，这种图形叫双关性联系图形。

　　在重叠中，联合、透叠会交替产生先后次序的幻觉叫重叠的先后次序。

　　在构图中，视觉上有时会感觉到线条图形转换为平面图形或者立体图形；平面图形转换为立体图形或者空间图形等叫作线、面、体的转换。

　　某些形体和构图相近的黑白图形，如格子、回旋、涡旋图形，由于形体和色彩的相互反衬，在视觉上会产生黑白图形的转换，这叫作黑白图形的反衬，如图3-55所示。

图3-55　图形反衬

5.立体表现

以三维空间构成的立体元素来构建图形，在平面上展现出鲜明的三维空间体积感，会增添多视角的吸引力。这种错觉如果巧妙地加以运用，就能更好地突出标志图形的个性和表现力，具有一种强烈的现代抽象意味，给人以不同寻常的感受，如图3-56～图3-58所示。

图3-56　Exchange Place Center 标志

图3-57　masterhost 标志 　　　　　　　　　　　图3-58　CLOUD CRAFTING 标志

立体表现具有透视立体的位置，有些透视立体如果以一个面为基准点，则相对应的面有"前进"和"后退"两种不同的位置。

立体表现具有反转实体的效应，有些双关性立体会由于我们的着眼点不同而产生实体的反转效应。

球状立体的凹凸，圆形的复式图形，如果中间作为最底层，两边逐渐增大，则有碗状的"凹"的感觉。反之，周围逐渐变小，即可形成球状立体图形，这是"凸"的感觉。

组合立体的排列，有些组合立体的排列同时具有平面排列、空间排列两种视觉效应。

幻视是在对比中或由于过去的经验影响下产生的，是对客观事物的一种感觉。幻视在标志设计应用中，可增加图形的艺术性、趣味性、鲜明性。

6.波纹

1）水波波纹

当平静的水面被风吹动时，会泛起起伏的水波并向周围传递，这种水波传递的错觉是由于水波的平面造型给人造成一种反转实体的错觉，如图3-59所示。

尖顶水波的波峰为"尖"状。根据水波的形态、位置、色彩可分为渐变式、平行式、交错式、反衬式、综合式、自由式等波形，如图3-60所示。

圆顶水波的波峰为"圆"状。根据水波的形态、位置、色彩可分为渐变式、平行式、交错式、反衬式、综合式、自由式等波形。

2）等线波纹

等线波纹的线条宽度相等，各线条之间的宽度也相等，是由一组平行线组成的半虚半实的灰色调子的平面。因此等线波纹根据着眼点的不同，平面有时看成白底黑纹，有时看成黑底白纹。等线波纹可根据构图需要做各种方向的组合，如图3-61和图3-62所示。

3）覆盖波纹

覆盖波纹是一组等线波纹覆盖在另一组等线波纹上组成的图形，形成了虚度不同的两种色调。在一般情况下，以虚度低的为主，虚度高的为背饰。但也有以虚度高的为主，虚度低的为背饰的情况。覆盖波纹有中心对位、边侧对位两种组合位置。

4）渐变波纹

渐变波纹有线段的宽度、间隔和纵向的渐变。

线段宽度和间隔的渐变是横向布置有上实下虚或者上虚下实的渐变，纵向布置有左实右虚、右实左虚或者交替运用的渐变，如图3-63所示。

线段纵向的渐变是指线段纵向由宽至窄或者由窄至宽的逐渐变化，这种渐变形式也可以做各方向和线性配置。

5）发射波纹

发射波纹是一种特殊的渐变波纹，从发射点开始，波纹由窄

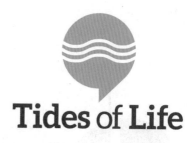

图3-59 Tides of Life 标志

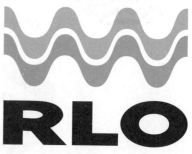

图3-60 RLO 标志

图3-61 WAVE RIDER 标志

图3-62 BOBBY 标志

至宽渐变。这种波纹具有旋转、光芒等引人注目的视觉效果，如图3-64所示。

按发射波束来分有单束、双束、三束、多束。

按发射点的数量来分有单点、双点、三点、多点。

6）交错波纹

交错波纹是由两组等宽波纹交错重叠产生的。交错波纹直线、曲线图形都能产生。如果把两组曲线重叠在一起可出现波纹图形，直线和曲线的重叠也一样多，如图3-65～图3-67所示。

7）穿插波纹

穿插波纹是两组等宽等距波纹插接在一起时，插接的部分会形成较实的穿插波纹，根据原波纹的形状，穿插的部位和深度可以组成各种不同的穿插图形。

8）圆弧形波纹

圆弧形波纹有同心圆、涡旋、弧线三种波纹形式。

同心圆波纹有平面、立体两种。平面波纹又有等线同心圆、异线同心圆之分。

图3-63 AKRA 标志

图3-64 crcle 标志

图3-65 Aanwa 标志

图3-66 BIRO PERJALANAN WISATA AVIA TOUR标志

图3-67 Comprehensive Entertainment Room 标志

涡旋是一种位置渐变，如果涡旋弧线的宽度和间隔相同或者类似，则可给人一种色彩上的幻觉。

弧线有各种弧度，因此弧线的表现力最为丰富多彩。弧线主要分为平面弧线和立体弧线两种。平面弧线具有扭动感，立体弧线则具有凹凸感、褶皱感、反转实体感。

3.2.2　装饰

装饰是在标志设计表现技法的基础上进行装点修饰。

1.标志图形的表现技法

线描法：用线条把标志图形的结构、轮廓特征描绘下来，如图3-68所示。

影绘法：用黑色或单色平涂出主体的影像，抓住表现主体的轮廓和特征。影绘法是标志设计中常用的一种表现技法，特点是概括力强，如图3-69所示。

写真法：是对主体如实地描绘。采用此法要充分考虑公益制作方法、宣传手法等因素，所以目前此类标志较少，如图3-70所示。

综合法：同时采用两种或两种以上的技法。综合法是标志设计中最常用的表现技法，如图3-71所示。

图3-68　台北金马影展标志

图3-69　SQUIRRO 公司标志

图3-70　VISITLEX 公司标志

图3-71　TIGER FITNESS 公司标志

2.标志图形的装饰技法

线条装饰：用线条装饰标志主体，由于错视觉会使人感到标志更加纤巧秀丽，所以线条装饰是标志设计中最常见的装饰技法。线条有单线、双线、多线等，数量根据标志设计的要求而定，如图3-72所示。

图形装饰：是在主体上装饰某种寓意图形，从而明确标志内涵，从构图上看具有画龙点睛的作用，如图3-73所示。

变形装饰：是把主体的图形改变为某种具象形，使图形更形象化。这种标志比较主观，便于识别和记忆，如图3-74所示。

背饰：主要是以各种块面几何图形衬在主图背后，或用线条几何图形把主图圈围起来，从而使标志的外形规整化，如图3-75所示。

常见的背饰几何图形有椭圆形、圆形、三角形、正方形、长方形、菱形、多边形等，也有采用半圆形、水滴形、心形等其他有机形作为背饰的。

综合装饰：即同时采用主饰和背饰的装饰方法。

标志应在自然美的基础上具有艺术美，好的装饰使标志增添光彩（见图3-76），但过分装饰也有可能画蛇添足，乃至失败。

图3-72　A·F·T·A标志

图3-73　Amsterdam Diamond Center 标志

图3-74　APPQ 标志

图3-75　Stone Projects 标志

图3-76　MS 标志

3.2.3　反复

反复是指相同或相似的要素重复出现。反复产生于各种物象的生长、运动的规律中，如鸟类的飞翔、花草树木、行云流水等。人们通过对反复这一类现象的长期观察，感觉到这种规律的重复可产生节奏感、统一的秩序美。

反复容易被视觉所辨别，使人一目了然，并在视觉功能上加深印象。反复的形式可分为单纯反复和变化反复。

1.单纯反复

单纯反复指的是某一造型要素简单反复出现，从而产生均衡整齐的美感效果，如图3-77所示。

图3-77　加拿大范莎学院标志

2.变化反复

变化反复是指一些造型要素在平面上采用不同的间隔形式，使反复具有节奏美、单纯的韵律美。

如果要求标志质朴、端庄，则采用单纯反复形式；如果要求标志活泼、欢快，则采用变化反复的形式。对于单纯反复和变化反复的使用要根据表现形式的目的来确定，如图3-78和图3-79所示。

图3-78　cefic 标志　　　　　　　　　　　　　　　　图3-79　BRZEG 标志

3.2.4 对比

对比是把两种不同的事物或情景相互比较。标志设计中的对比，是把点、线、面、体、方向、位置、空间、重心、色彩、肌理等某一造型要素中差别程度较大的部分组织在一起，加以比较，互相衬托，如图3-80~图3-84所示。

如直线和曲线的对比，可更加显示出直线的刚强、坚硬、明确、简朴，显示出曲线的柔和、流畅、活泼。

对比可分为形状对比、大小对比、位置对比、虚实对比、黑白对比、情感对比等方式。

标志采用对比造型技法，具有鲜明、醒目、振奋人心的特点。

图3-80　DAI 标志　　　图3-81　APPIAN 标志　　　图3-82　教育署标志　　　图3-83　THRIVE HABIT 标志　　　图3-84　Center 标志

3.2.5 渐变

渐变是一种不显著的、非根本性的变化，是事物在数量上的增或者减。由于渐变和谐优美，所以这一技法在标志设计中多有运用。渐变不同于对比，不是像对比那样把两个矛盾概念放在一起加以对照比较，而是在对比的基础上，位于两个矛盾概念之间的一种有规律的量的变化，如图3-85~图3-88所示。

渐变的形式可分为以下6种。

1.垂直式

垂直具有挺拔、向上之感。

2.水平式

水平布局具有安定、开阔、扩展、平稳之感。

3.倾斜式

倾斜分为左倾和右倾。由于重心位置的变化，倾斜布局具有左或者右的动感，整个布局较为活泼。

4.周围式

周围布局具有丰富圆润之感。

5.内外式

内外布局有内小外大、内大外小之分。

内小外大具有外凸内凹的感觉；内大外小则具有内凸外凹的感觉。

6.螺旋式

螺旋式有等距离线和阿基米德螺线等，有回旋扩展之感。

渐变变化过程中具有联系和必然趋势这一规律。这种规律往往以数列等形式实现：等差数列、等比数列、贝尔数列、斐波那契数列、平方根矩形、阿基米德螺线。

渐变的规律为总体组合规律。各个部分既有差异性，又有共同特征，彼此关联、呼应、相互衬托，是形式美的表现。

图3-85　SOUTHERN OAK
INSURANCE BROKERS 标志

图3-86　JOENSUUN YLIOPISTO
标志

图3-87　canal fiesta 标志

图3-88　ABITIBI CONSOLIDATED
标志

3.2.6 对称

对称是构成形式美的基本法则之一。早在原始社会时期，人类就运用这一规律制造了对称形的陶器，且在陶器上装饰了对称几何图形。对称图形规律性强，整齐平衡，具有节奏美，如图3-89~图3-91所示。

图3-89 EAGLE ART 标志

图3-90 圆领衫标志

图3-91 BARBA BIRD 标志

对称的形式可分为以下6种。

（1）反射移动对称：图形单元反射以后再加以移动的形态。例如，人和动物的足迹就是反射移动对称的例子，某些连续纹样也经常采用反射移动对称。

（2）反射扩大对称：图形以对称轴为界，反射映像和原图形相比，按一定比例做相应扩大。

（3）反射旋转对称：图形单元一边反射一边回转，例如雪花就为反射旋转对称图形。

（4）旋转移动对称：图形单元一边移动一边回转。旋转移动对称图形的轴次在两个以上，旋转方向可以是左旋、右旋，属位置渐变。弹簧和螺钉就属旋转对称的例子。

（5）旋转扩大对称：图形单元一边扩大一边回转，主体的轨迹呈螺旋状。旋转扩大对称属形状、位置双重渐变。

（6）移动扩大对称：图形单元一边扩大一边移动，而且移动的距离逐渐扩大。这种对称也属形状、位置双重渐变。透视图中道路两旁的树木或电线杆即为移动扩大对称的例子。

任何不规则的图形采用对称构图后，都会面目改观，秩序井然，给人以庄重、整齐之美感，如图3-92~图3-101所示。

图3-92 American Plastics Council 标志

图3-93 LodgeNet 标志

图3-94 jivespace 标志

图3-95 ALPARGATAS 标志

图3-96 INTERNATIONALES
FRAUENFILMFESTIVAL Dortmund|köln标
志

图3-97 United Technologies 标志

图3-98 macromedia FLASH
ENABLED 软件标志

图3-99 REUTERS 标志

图3-100 HUGMYNDABANKI
HEIMILANNA标志

图3-101 Akamai 标志

图3-102 泰国园艺公司标志

图3-103 COMTEK 标志

　　根据对称轴的数量不同分别有水平、垂直、倾斜、均衡等6种构图方式。

　　（1）一条对称轴，有水平、垂直、倾斜三种排列方法。

　　（2）三条对称轴，以120°均衡排列，其中一条对称轴呈垂直状态，位置有圆心上部和圆心下部之分，如图3-102所示。

　　（3）四条对称轴，以90°均衡排列，又称"十字"构图法，如果四条对称轴同时向同一方向旋转45°，则又可以得到一个均衡对称图案。

　　（4）五条对称轴，以72°均衡排列，其对称是以圆形中心点为中心，呈五角星形状，如图3-103所示。

　　（5）六条对称轴，以60°均衡排列，两两相接，形成三条贯穿圆心的轴线。

　　（6）多对称轴，具有七条或七条以上对称轴的对称图形，用360°除以对称的轴数即得到各对称轴之间的角度。

3.2.7 反衬

人类很早就利用反衬造型手法来制作图形。原始社会马家窑型彩陶上的旋涡状就是黑白条纹相衬。古代说明宇宙现象的太极图就是以均衡的阴阳鱼相互反衬。

标志作为视觉识别符号有简洁、明确的艺术语言特点。标志不同于其他设计，其是在有限的范围内以最简练的方式表现出最富有内涵的图形。一般先采用黑白两色效果，再进行色彩的应用和调整。

在反衬图形中，底子可以是图形，图形也可以是底子，如斑马，我们可以说是白底黑色条纹也可以说是黑底白色条纹。因为着眼点不同，所以得出了不同的结论。

但是习惯视觉对图形和底子的确定有一定规律，位于视野中部者易于确定图形；小的形态比大的形态易于确定为图形；被包围者比包围者易于确定为图形；对称比非对称易于确定为图形；处于水平和垂直方向者比倾斜者易于确定为图形；识别程度高的比识别度低的易于确定为图形。

反衬技法在设色上用两种颜色相互反衬成像，构图简练，色彩单纯，在标志设计中的应用越来越广泛，如图3-104~图3-110所示。

图3-104　AIRESCUE 标志

图3-105　动物医院标志

图3-106　运输公司标志

图3-107　DOGGHY SHOW 标志

图3-108　GUARD a HEART 标志

图3-109　电影节标志

图3-110　ZOO 动物园标志

3.2.8 重叠

在图形设计中，重叠是平面构图中最基本的造型方式之一。重叠使标志的各构图单元的总面积缩小，也使标志结构紧凑。最突出的特点是可使原有的各平面构图单元层次空间化、立体化。

重叠从构图单元的表现形式来看，有线条图形和线条图形的重叠，色块图形和色块图形的重叠，还有线条图形和色块图形的重叠三种，如图3-111～图3-117所示。

重叠的构成有以下9个过程。

（1）并置：即两个单元进行水平相对运动，并留有一定的距离。

（2）镶嵌：即在并置状态的基础上继续进行水平相对运动，使中间的距离越来越小并形成一个细缝。

（3）连接：即单元处于镶嵌与重叠的临界状态，在镶嵌的基础上，如果两个单元相对运动某一距离，则出现两单元边缘的点接触或线接触。点接触的视觉效应是组合体图形，线接触的视觉效应位于单体图形和组合体图形之间。

（4）错叠：在接触的基础上，两个单元继续相对运动某一距离，则一个单元交错重叠在另一个单元上，从而产生前后、上下的空间效果。错叠会产生多变的空间层次，从而丰富观赏者的想象力。

（5）交叠：由于构图单元重叠之后相互穿插交织，所有交叠即为交叉重叠、交织。交叠后的单元与单元紧密结合，所以基本无前后、上下之分。

（6）联合：当单元重叠在一起，形成了一个新的较大的形体时叫作联合，从色彩和线条上无前后、上下之分。此外，由于着眼点的不同，同一单元既是覆盖单元又是被覆盖单元。

图3-111 KOMBASSAN A.S. 标志

图3-112 SafeDoor 标志

图3-113 万事达标志

图3-114 InterCabo 标志

图3-115 万客会标志

图3-116 a·s·p industry
consortium标志

图3-117 澳大利亚体育学院标志

（7）减缺：当一个单元被另一个单元的局部所覆盖，覆盖单元的图形不显示出来，使其隐而不见，则被覆盖单元产生新的图形。

（8）差叠：当两个单元重叠时，重叠部分产生一个新的图形，当其他不重叠部分消失不见，只取其重叠部分的图形时，则这个图形即为差叠图形。在视觉上，差叠图形属于平面图形。

（9）复合：在错叠的基础上，构图单元如果继续相对运动某一距离，则一个单元会复合在另一个单元上。复合虽不如错叠的层次感强，但可最大程度地减缩构图面积。

总之，构图单元采用各种重叠方式，不仅能简化构图，还会给予平面图案层次感、立体感、空间感。

3.2.9　变异

变异本指同种生物世代或同代之间的形状差异。在自然界中，变异现象是不乏其例的，如"群星捧月"中的"月"，在大小、形状、亮度上都异于"群星"，因此在空中显得特别突出。所以，变异是一种局部变化的自由构成，这种自由构成和规律性的全局构成相比较，则具有一种特别引人注目的视觉效果。因此，在标志设计中常会用到变异这种形式来体现标志的设计目的，如图3-118所示。

变异大致可分为形状变异、位置变异、色彩变异三种方式。

图3-118　NATIONAL BANK INDIA标志

1.形状变异

在一些规律性的构图中，某一形状发生变形、增补、减缺时，该部位可产生变异现象。

变形指的是在三个以上相同单元的图形中，其中一个图形在形状上发生了变化，则在该处会产生变形变异效果。

增补指的是某些完整的标志在局部增添某一图形时，在增添部位可产生变异效果。

减缺指的是某些完整的标志在局部发生减缺时，在减缺部位可产生变异效果。

图3-119　AALAS 标志

2.位置变异

位置变异就是某一局部位置发生变异而不同于原有规律性的位置。位置变异有位变和剪离两种变异方式。

位变指在三个以上形状相同的单元之中，当某一单元发生倾斜、旋转、脱离、反转等位置变化时该单元即产生位变变异。

剪离是把标志的相应位置按一定规律剪断分离，在剪离处则产生剪离变异的效果。

位置变异的这几种方式在实际应用中很广泛，如图3-119～图3-124所示。

图3-120　动物保护标志

图3-122　Garuda Indonesia 标志

图3-123　VETERINAIRE 标志

图3-121　IAW 标志

图3-124　VARIAN 标志

3.色彩变异

在标志中局部色彩发生变化，而不同于总体色彩的变异叫色彩变异。

采用变异技法的标志可以被明显看到，在一定限度下，变异部分的量不应超过一个单元的量，非变异部分的量至少是两个，一般为三个以上。在一定限度下量越多，变异效果越明显。

为了加强变异效果，可以在同一部分采用双重乃至多重变异形式，如图3-125～图3-129所示。

图3-125　INNOVATION CARDS 标志　　　　　图3-127　TRINITY 标志

图3-128　GREMO 标志

图3-126　Colocsty 标志　　　　　图3-129　华夏津典标志

3.2.10　均衡

均衡是两种要素的相互关系所产生的感觉。

1.力学和视觉均衡

相对静止的物体以稳定的状态存在于大自然中，都是遵循"力学均衡"原理。力学常用逻辑思维的方法去研究其均衡过滤，属于自然科学研究的范畴；视觉常用形象思维的方法来研究其均衡过滤，属于心理学、美学的范畴，如图3-130所示。

图3-130　macromedia
SHOCKWAVE ENABLED标志

2.对称和非对称均衡

均衡的基本形式主要有对称均衡和非对称均衡两种。

在对称均衡中以对称轴为界，对称轴的两边相同，对称轴可以水平、垂直、倾斜、旋转布置。

在非对称均衡中，中轴线或中心点周围的造型要素不同。

对称均衡图形端正、庄重、规律性强，具有节奏美。非对称均衡图形生动活泼、灵活性强，具有变化和律动的美，如图3-131和图3-132所示。

图3-131 大宇汽车标志

3.量和力的均衡

量的均衡是指整体造型中心两侧的图形在量上大致相等。

力在处理均衡时，应考虑人的"力感惯性"，在日常生活习惯中，多数人右手的使用频率大于左手，所以，人在构图习惯上，常常以右为内，以左为外。为了均衡这种心理状态，在造型过程中要适当加强右侧图形，才能取得视感的均衡，如图3-133~图3-138所示。

图3-132 合正丽舍标志

图3-133 amey 标志

图3-134 GLOBE TELECOM 标志

图3-135 Ahmet Demirel 标志

图3-136 AquaPenn 标志

图3-137 PRISM 标志

图3-138 SafeDoor 标志

3.2.11 突破

为了夸张图形或文字的某一部分，有意识地把其分布在轮廓线外侧，更加引人注目，称为"突破"。无论是色块图形还是线条图形，都具有一定的轮廓。轮廓有直线系、曲线系、综合性、自然形。轮廓限定了图形的大小。

直线系几何轮廓有三角形轮廓；曲线性几何轮廓有圆形轮廓、半圆形轮廓、椭圆形轮廓等；综合性几何轮廓是以方的直线系、圆的曲线系几何形轮廓的组合为轮廓；自然形轮廓则以其自然形态为轮廓，如图3-139～图3-143所示。

突破的形式可分为以下三类。

1.上方突破

当主题在轮廓的上方突破时，突破以后的主题和轮廓在纵向的相对位置有所增高，给人以提拔、高大、向上的感觉。

2.下方突破

当主题在轮廓的下方突破时，突破以后的主题和轮廓在纵向的相对位置有所下降，给人以安详、平稳、扩展的感觉。

3.左右方突破

当主题在轮廓的左右方突破时，突破以后的主题和轮廓在左右方向的相对位置有所偏移，给人运动的感觉。这种运动可以进行前后左右4个方向的水平运动。

突破应根据形式和内容的需要，适当地表现，切忌过分夸张，以免破坏形态的完整与统一。

图3-139 PUCHAR POLSKI
MTB 2012 标志

图3-140 INFINITI 汽车标志

图3-141 linkeeper 标志

图3-142 Faulkner University 标志

图3-143 AGIMSA 标志

3.2.12　和谐

　　和谐是通过一定的艺术手法，把对比的各部分有机地结合在一起，使其相互联系，从而产生完整、统一、协调的视觉效果。因此和谐是在差异中趋向统一。

　　和谐的形式可分为以下4种。

1.点的和谐

　　点和面的区别在于和背景的大小相比较，并且由视觉来判断。

2.线的和谐

　　线可以分为直线系和曲线系。在线的和谐构成上还应考虑线的长度、宽度、方向。

3.形的和谐

　　形是由线的移动形成的，因此和线相对应的分别有直线系形和曲线系形。

4.关系要素的和谐

　　大小相差程度小时就可以产生和谐效果；方向性是除圆以外的所有形都具有的，方向性要有明确的主导方向和陪衬方向，而直线的方向性最强；位置、空间等和谐也是关系要素中必备的。

　　和谐是取得变化与统一的重要手段。在标志设计中经常采用和谐中有对比的方法，只要不过分强调调和的一面而使画面呆板，就能产生既协调又生动的视觉效果，如图3-144～图3-149所示。

图3-144　REUTERS 标志

图3-145　Quatre 标志

图3-146　Serigraf 标志

图3-147　Mexico 标志

图3-148　JURIC DESIGN STUDIO 标志

图3-149　AIR MADAGASCAR 标志

3.3
标志设计的艺术手法

标志设计，首先是按要求进行构思，但仅仅有思路还不够，应根据设计内容，选用恰当的艺术手法去表现。

折、肌理、交叉、旋转、相让、分离、积集、透叠、显影形、共同线形、形体转换、错觉利用是标志设计中常用的十二种艺术手法。

3.3.1 折

在平面图形中运用折的手法，能产生厚度、连带、节奏感。折在标志中能体现出实力、组合、发展和方向的内涵。折所表达的意思相当明确，语言简练，图形生动清晰，如图3-150~图3-152所示。

3.3.2 肌理

肌理是利用物体的自然形态和纹理，通过设计者的眼光去合理表现，增加图形感，在视觉上产生一种特殊效果。标志中使用的主要是视觉肌理和触觉肌理，如图3-153所示。

3.3.3 交叉

在时间和空间上交叉会产生数不清的视觉层次，这些丰富了我们的大千世界。交叉能产生特殊的结构、复杂的关系，同时，使标志图形产生神秘感和秩序感，如图3-154所示。

3.3.4 旋转

旋转是具有揭示人类发展轨迹的图形模式。旋转图形从古至今都体现团圆、平等、和谐之意，其具有中心基点和辐射张力，并能不断创造丰富多彩的图形语言，如图3-155和图3-156所示。

3.3.5 相让

标志中的相让手法体现出大度、谦让的效果，让图形按规律排列，如图3-157所示。

图3-150　RE BOX 标志

图3-151　PlayStation 标志

图3-152　unisource 标志

图3-153　nTC 标志

图3-154　OVER COLOR PRO 标志

图3-155　北京国际电影节标志

图3-156　新澳·阳光城标志

图3-157　FALCON 标志

3.3.6 分离

分离是通过割裂、挤压、错位、附合、特异等变化把一个原来完整的形象打破，构成全新的形象。标志中使用分离手法给人以悬念与期盼，产生疑惑之感，目的在于引起大众的注意，如图3-158所示。

3.3.7 积集

积集靠某种形态的重复获得吸引力。滴水可汇成大海，点的汇集则产生新的视觉感受。积集的重要元素是重复。在手法上有位置、方向、正反、集散等变化，通过积集构成的图形产生强烈的视觉冲击效果，如图3-159～图3-161所示。

3.3.8 透叠

当一个单元重叠在另一个单元上，覆盖部分产生了透明的感觉并同时显现出两个单元的形体时叫透叠。透叠明确交代了被覆盖部分的形状。此外，由于着眼点的不同，同一单元既是覆盖单元又是被覆盖单元，如图3-162所示。

3.3.9 显影形

显影形是有意味的图形，设计师通过巧妙构思将两种形象有机地融合于图形之中。在观察图形时，首先看到的是实形，然后会发现虚形，通过一显一隐，让两种图形同时存在，使图形的寓意更加深刻、含蓄，如图3-163所示。

3.3.10 共同线形

共同线形的标志特点是共有、互助、互相依存。把"天人合一"的哲理用于标志形象中，从而达到统一、协调，从本质上揭示出人物关系，这无疑是完整而深刻的，如图3-164所示。

3.3.11 形体转换

从一种形态自然过渡到另一种形态，两者会产生新的形象，这种主题形象是形体转换所带来的结果。标志中的形体转换表现出了变化的丰富，增加了视觉冲击力，如图3-165～图3-167所示。

图3-158 beanstalk 标志

图3-159 AlphaPowered 标志

图3-160 万科·吾洲标志

图3-161 OB—S 标志

图3-162 两个心形透叠

图3-163 NATURAL 标志

图3-164 AMERICAN CENTURY 标志

3.3.12　错觉利用

视觉产生的图形是合理的，错觉所形成的图形同样存在，错觉利用了人的视觉差异，按正常规律来衡量，两者都没有道理，但视觉上又都很有说服力。利用错觉创造标志形象会给人以独特的设计意味和新颖的形式，如图3-168和图3-169所示。

本章小结及作业

本章介绍了一些标志的表现形式、标志的表现技法和艺术表现手法。通过这些技法的掌握，可以更好地设计出作品。另外，在鉴赏其他作品时也可以看出其运用的技法，并且加以学习运用。

1.训练题

（1）找出5个公益性标志，简要介绍标志，并分析标志图案的象征意义。

要求：标志分析400字左右，以电子文档上交并配上图片。

（2）临摹一幅标志设计。

要求：使用制图软件绘制，图片清晰。要求在文档右下角标明配色数值。

2.课后作业题

对某个知名品牌的标志进行重新设计。

要求：提供三套设计方案，并分析出每个标志所运用的表现手法和表现形式。

图3-165　蓝调街区标志

图3-166　BDA 标志

图3-167　美院COAST 标志

图3-168　元丰国际标志

图3-169　CBITAO TEXHIKA 标志

第4章

标志设计的色彩表现

主要内容

本章主要介绍色彩的功能、色彩的感觉与联想、标志设计中的标准色及色彩运用基本准则。通过本章的学习，读者将对色彩有较全面的了解和认识，同时对标志设计中色彩的设定有进一步的规范化认识。

重点及难点

本章的重点是标志标准色的设定，难点是色彩感觉与联想运用。每个人的色彩感觉是不一样的，这是需要经过训练的，色彩联想与生活经验也是密不可分的。

学习目标

通过本章的学习，要求读者对色彩有一个全面的认识，掌握标志设计标准色的设定规范，以及标志设计的用色标准。

4.1
标志色彩的功能

———

色彩可以给人们的生活带来许多精彩，不同的色彩在不同的领域可以营造出不一样的氛围，并在一定程度上左右人们的情绪，因此色彩在标志设计中具有不可替代的作用。

4.1.1　色彩在标志设计中具有说服力

在我们观察事物的时候，颜色是抓住观察者注意力的关键元素，无论是鲜亮还是暗淡，单一还是复杂。不管是在生理上还是心理上，理论上还是经验上，具有说服力的色彩都会吸引人们的注意力。恰当地使用色彩也可以赋予很强的说服力，并且改变人们原先的感受，因此有说服力的、能改变人们感受的色彩可以作为标志设计策略的基础。例如，三九企业集团的标志设计所采用的色彩设计（见图4-1），该公司是一家以生命健康产业为主业，以医药业为中心，以中药现代化为重点的大型企业集团。该公司标志设计的蓝色代表科技的感觉，并且使用两种色彩，更加富于变化。各个行业的标志色彩，都有其独特的风格特点，其他标志，如图4-2~图4-4所示。

图 4-1　三九企业集团标志

图 4-2　交通银行标志

图 4-3　燕京啤酒标志

图 4-4　平安保险标志

4.1.2　色彩在标志设计中能传达主题的信息

在许多情况下，用于传达主要信息的图形化色彩，可以解释、增强和定义图像，从而更快地传达信息。

我们经常看到一些色彩，会让我们产生直接的反射，其实这些色彩都暗示着实用的信息，就像红色、黄色、绿色的交通信号灯那样。在标志设计中，主要信息色彩也可以作为强化品牌标识相关的色彩，例如，黄色的"尼康"（见图4-5），红色的"可口可乐"（见图4-6），蓝色的"百事可乐"（见图4-7）等。当我们看到某一

图 4-5　尼康标志

图 4-6　可口可乐标志

图 4-7　百事可乐标志

特定色彩时，就会与相应机构、企业对应而产生联想。这是因为无论男女老幼，均对色彩有着共同或差异的感觉与反应，所以色彩在感觉诉求上优于文字或图形等设计元素。色彩是标志的重要组成部分，采用个性的并且符合行业特点的色彩有利于企业的识别与认同，使企业在市场上更加醒目。例如，餐饮、食品行业多采用红、黄等暖色来增加食欲及亲和力；而电信、科技、信息产业为制造先进的现代氛围，多采用蓝色等冷色系；在表现青春、环保等概念时多选用绿色为标准色彩，如图4-8～图4-18所示。

图4-8　雅客食品标志

图4-9　ABC-radio设计公司标志

图4-10　百威啤酒标志

图4-11　徐福记标志

图4-12　甜心标志

图4-13　波导手机标志

图4-14　美加净标志

图4-15　恒源祥标志

图4-16　福特汽车标志

图4-17　启明星铝业标志

图4-18　中国信合标志

4.2
色彩的感觉与联想

色彩自古以来就被赋予了情感，已经成为融入人们生活中的一种形态，并呈现于各种与生活相通的形式中。色彩的形象、构思、色相的倾向性能借助印象、象征等因素影响人的精神、思想、感情，因此，与色彩有关的对比、感觉、调和、联想与象征意义都得我们学习研究。

4.2.1 色彩的对比

色彩的对比是指两种或两种以上的色彩并置在一起所形成的对比现象。在设计标志时要充分考虑不同颜色在一起时给人的不同感受。

（1）色相对比。如将红和绿并置，则红的更红，绿的更绿；将一块紫色分别放在蓝底和红底上，则放在蓝底上的紫偏红，放在红底上的紫偏蓝，如图4-19和图4-20所示。

图4-19　色相对比

图4-20　色相对比标志

（2）明度对比。将两块相同的灰色分别置于黑底和白底上，则黑底上的灰显得亮，白底上的灰显得暗，如图4-21和图4-22所示。

图4-21　明度对比

图4-22　明度对比标志

（3）纯度对比。如将纯度高的鲜艳的颜色与纯度低的灰暗的颜色放在一起时，则纯度高的颜色更鲜艳，纯度低的颜色更灰暗，如图4-23和图4-24所示。

图4-23 纯度对比

图4-24 纯度对比标志

（4）冷暖对比。如将黄色和蓝色并置在一起时，则黄色更暖，蓝色更冷，而没有添加黄色的标志则给人不同的感觉，如图4-25和图4-26所示。

图4-25 冷暖对比　　　　　　　　　　　　图4-26 冷暖对比标志

（5）面积对比。面积大小不同的色彩并置，大面积色为主调，小面积色成为视觉中心，如图4-27和图4-28所示。

图4-27 面积对比

图4-28 面积对比标志

4.2.2　色彩的感觉与调和

色彩的感觉是色彩作用于视觉系统而引起的直接观感，如色彩的对比、进退、视错觉等。色彩调和的秘诀主要是在于操纵对比条件上，对比最大的特征就是会使人发生错觉。红绿两色，因视觉作用的互补效果，能上升各自的彩度，比原来的彩度显得更强烈。深色背景下，一个色彩看起来比实际要明亮些；但以浅色为背景时，我们则会觉得这个色彩比实际上深一些。

1. 色彩的进退

在色彩中，红、橙、黄等暖色系有前进感，蓝色等冷色系有后退感；亮的色彩有前进感，暗的色彩有后退感；鲜艳的色彩有前进感，灰暗的色彩有后退感，如图4-29所示。

图4-29　色彩的进退

2. 色彩的膨胀与收缩

白色、暖色、鲜艳的色彩有扩张感、膨胀感；黑色、冷色、灰色有收缩感。如在灰底上放置同样大小的黑色块和白色块，则会感到白色块比黑色块大。同样大小的图形，白底黑图，图形显得小；黑底白图，图形显得大，如图4-30所示。

图4-30　色彩的膨胀与收缩

3. 色彩的轻重感

在彩色系中，黄色、粉红色之类的暖色系使人感觉柔和、软弱无力；青色这种冷色系有坚硬感。就无彩色而言，黑、白有坚硬感；灰色有柔和感；金、银色则闪闪发光，有金属的坚硬感，如图4-31所示。

色彩能使人看起来有轻重感。明度越高感觉越轻，明度越低感觉越重；彩度越高或越低时，感觉越重，中彩度时较轻。

图4-31　色彩的轻重感

4.2.3　色彩的联想与象征意义

色彩的联想和象征是一种心理过程，它与其他人类体验方面之间存在着极度相似之处。这类体验多涉及一种感觉与另一种感觉之间相互交换，能唤起极丰富的非视觉联想，诸如味觉、听觉和嗅觉，通过人们具象联想而上升到一种抽象观念的过程。

色彩能唤起人们的情感，描述人们的思想，因此在平面广告中的标志设计和所有的设计一样，有见地地、科学地使用色彩是倍受关注的。让我们通过对色彩恰到好处的设计，赋予更加丰富和绚丽的生活世界吧！

由于国家、民族、地域的不同以及职业、年龄、性别、文化的区别，不同国家、种族、人群对色彩的联想与象征意义也有一定差异。如黄色，中国、印度等国家的民族将联想到太阳、月亮与希望，是皇家与佛教的专用色；而在伊斯兰国家中黄色使人联想到沙漠、戈壁、干旱，是死亡的象征。白色使人联想到白雪、婚纱、教堂，是清洁、纯真、神圣的象征；但又使人联想到医院、太平间，因而又象征病态与死亡。黑色使人联想到钢铁、煤炭，象征着坚硬、刚强；同时又使人联想到黑夜、黑纱，又象征着神秘与悲哀。红色使人联想到太阳、灯笼、红旗，象征着热情、喜庆、革命；同时红色也使人联想到大火、鲜血，因而又象征着危险、战争、恐怖。当然，人类也有共同的联想，比如绿色使人联想到青山绿树，象征着和平、希望、生命；蓝色使人联

想到水、天空、海洋，象征着安静、遥远、理智与永恒；紫色使人联想到紫罗兰、葡萄，象征着高贵、古朴、优雅，如图4-32～图4-42所示。

图4-32　AFRICAN SANDS 标志

图4-33　木愚祥瑞标志

图4-34　完美新娘婚纱摄影标志

图4-35　医院标志

图4-36　ACTION 标志

图4-37　celtel 标志

图4-38　绿动中国标志

图4-39　漂亮的风景标志

图4-41　紫缇园标志

图4-40　葡萄酒标志

图4-42　海洋标志

4.3
标志设计中的标准色

标准色是企业、组织、产品指定某一特定的色彩或一组色彩系统，运用在所有的视觉传达设计的媒体上，通过色彩具有的直觉刺激与心理反应，突出和体现企业的经营理念或产品的内容特质。

标准色在视觉传递的整体系统中，具有强烈的识别效应。

标准色之所以受到重视，与今日发达的资讯事业有极大的关系。色彩的魅力在今日信息极为发达的时代中，扮演着举足轻重的角色。这主要是由于色彩本身除了具有直觉刺激，还受到生活习惯、社会规范、宗教信仰、自然景观、日常产物的影响，使人们看到色彩就会自然地产生各种具体的联想或抽象的情感。如尼康公司商标中的黄色，充分表现出色彩鲜亮、璀璨夺目的产品特质；美国可口可乐饮料公司的红色，洋溢着青春、健康、欢乐的气息；泛美航空公司的天蓝色，给予乘客快速、便捷、愉悦的飞行印象。

标准色的产生是针对这种微妙的色彩力量，来确立公司、品牌所力图建立的形象或作为商品经营策略的有力工具，如图4-43～图4-45所示。

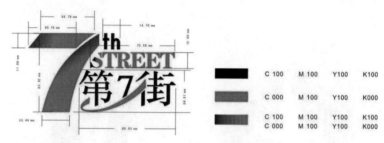

图 4-43　第 7 街标志

4.3.1　标准色设定

企业、组织、产品通常会根据自身的需要，选择名副其实的标准色，使消费者产生牢固的印象。一般而言，企业标准色设定可通过以下三个方式获得。

（1）以建立组织、企业、产品形象及体现其经营理念或产品的内容特质为目的，选择适合表现此种形象的色彩，其中以表现公司的安定性、信赖性、成长性与生产的技术性、商品的优秀性为前提。

（2）为了扩大企业之间的差异，选择鲜艳夺目、与众不同的色彩，达到企业识别、品牌突出的目的。其中，应以使用频率最高的传播媒体或视觉符号为标准，使其充分表现此种特定色彩，形成条件反射，并与公司主要商品色彩取得同一化，达到同步扩散的传播力量。

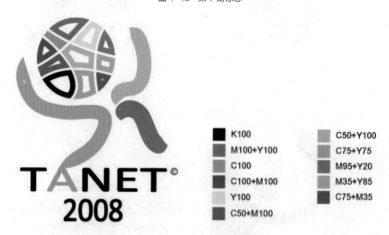

图 4-44　TANET 2008 标志

图 4-45　申通快递标志

（3）色彩运用在传播媒体上非常普遍，并涉及各种材料、技术。为了掌握标准色的精确再现与方便管理，应尽量选择印刷技术中分色制版合理的色彩，使之达到多次运用的同一化。另外，应避免选用特殊的色彩或多色印刷以免增加制作成本，如图4-46所示。

图4-46　谷歌标志

4.3.2　标准色设定的基本形式

标准色的设定并非仅限于单色使用，可根据表现企业、组织、产品形象完整与否选择单色或多色组合。一般设定标准色有以下4种形式。

1. 单色标准色

由于受到环境、材料、技术、成本等条件的限制，只能使用一套色，单色类商标标志，表达形象单纯有力，给公众的印象、记忆深刻，是商标标志最常用的类型，如图4-47所示。单色类商标标志的用色，应鲜艳、厚重、有力，明度不能太高，因为大量的标志要印刷在白底上，如明度太高会和白底拉不开关系，从而产生模糊感，如图4-48所示。

单色标准色，可以让人们印象深刻，容易记忆，是最为常见的标准色形式。如可口可乐公司的红色，该公司的"可口可乐"商标（见图4-49），由于饮料市场的定位为

图4-47　单色标志

图4-48　迪斯尼标志

年轻人，所以选定了热情、活泼、鲜亮的红色作为背景色，衬以白色字体，红底白字，结合优美、活泼的字体设计使整个商标充满动感与活力。

IBM 集团公司的商标（见图 4-50），选择宝蓝色作为商标的色彩。我们知道蓝色能使人联想到一望无际的大海、深邃的宇宙，象征理智、永恒，用这个色彩能代表这个高科技新兴企业博大的理想、雄厚的实力和勇于探索进取的精神。

图 4-49 可口可乐标志　　　图 4-50 IBM 标志

2. 双色标准色

标准色的选择并不仅限于单色的表现，不少企业的商标标志采用两种色彩，以追求色彩组合所形成的和谐与对比效果，增加色彩律动感，完整说明企业和团体的特殊品质，如英特尔迅驰的红与蓝，如图 4-51 所示。

色彩组合可以按照类似色或对比色来考虑组合。

（1）类似色组合：指含有同一色相颜色的组合，如蓝和绿或蓝和紫。类似色的组合特点是色彩和谐，容易形成色调。但如果两色明度太接近，在视觉上易产生空间混合效果而导致形象模糊。处理方法有两种，一是拉开两色的明度，二是用白色线条或图形作为过渡，如图 4-52 所示。

（2）对比色组合：指不含

图 4-51 英特尔迅驰移动计算机技术标志

图 4-52 类似色组合标志

有同色相的两种颜色的组合，如红与蓝、红与绿、黄与蓝的组合。对比色的特点是色彩鲜明、强烈、刺激，但如果处理不当，容易造成杂乱、炫目、俗气的效果。处理的手法很多，例如，改变一方的明度或纯度，缩小一方的色彩面积，两色互相混有对方色彩或另一色彩，用白色间隔或勾边等，如图 4-53 所示。

图 4-53 对比色组合标志

3. 多色组合标志

三种及三种以上色彩的组合称多色组合。多色组合给人以缤纷、华丽、热烈的感觉，对服装业、儿童用品、音乐、影视传播、运动会、食品等行业有一定的表现力。但设计难度较大，处理不当同样会造成杂乱无章的感觉。其处理方法除了注意色彩的面积、纯度、明度、色调的配合外，用黑色或白色去协调也是一个很好的方法，如图4-54～图4-57所示。

图 4-54　亲亲标志

图 4-55　Mirapolis 标志

图 4-56　abstrakt 标志

图 4-57　Easyitrip 标志

4. 标准色 + 辅助色

为了区分企业集团子母公司的不同，利用色彩的差异性更易识别。例如，加拿大太平洋关系企业，其标志相同而以色彩不同来区分各事业部门；荷兰航运企业的 Furness，各关系企业的标志由同一单位组合成不同形式，再以不同的色彩加以区别；惠普公司和思科公司也在标准色的基础上，衍生出了多种辅助色，如图 4-58 和图 4-59 所示。

图 4-58　惠普标志

图 4-59　思科标志

4.3.3 企业标准色计划的特性

企业标准色是企业经营理念的象征，是企业视觉传达中重要的视觉要素之一。企业的标准色一经确定，将会应用在企业所有视觉传达的相关媒体上，与企业标志、标准字体等基本视觉要素形成完整的视觉系统。企业标准色计划，大体具有以下三种特征。

1. 科学化

企业标准色计划继承了色彩学中有关色彩的感觉、色彩的现象等客观特征，并依据市场调查测试的结果、色彩的特点、民族的地区色彩的喜好差别，通过客观的、合理的、科学化的作业，达到建立企业形象的目的，如图4-60和图4-61所示。

图4-60 百事海报色彩运用

图4-61 百事标志色彩运用

2. 系统化

企业标准色计划是为企业视觉传播服务的，必须反映企业的实际状态、行销策略、长远的战略目标。因此企业标准色计划，必须将抽象的语言形象与色彩形象加以系统化，使之成为客观、科学的色彩形象尺度，同时具有较强的逻辑关系和较好的适用性，如图4-62和图4-63所示。

图4-62 惠普标志

图4-63 Claro标志

3. 差别化

企业的标准色是企业用以树立形象、扩大市场、创造业绩的有力武器。企业形象战略是企业的差别化战略，因此，企业色彩应表达企业理念的特点、企业市场营销的特色等诸方面的个性差别，如图4-64和图4-65所示。

图4-64 柒牌男装标志

图4-65 耐克标志

4.4
标志图形色彩运用的基本准则

4.4.1　用色的识别性

 标志用色的识别性，是指将色盘上的色，或者人们常感知的红、橙、黄、绿、蓝、紫，结合设计者根据对主题的理解，而特别调配的色彩，其既能够反映标志的主题属性，又和其他标志色彩有区别，能达到独特的视觉效果。

 色彩是标志为人记忆的重要元素，公共环境标志的色彩在考虑共通性的基础上，还要具有一定的个性，形成专有色彩，使色彩先于图形、文字等要素而直接传达内容。个性化的专有色彩，更有助于形成色彩的可识别性，促成视觉记忆，使标志易读、易记。正因为色彩具有独特的识别意义，企业应当重视和规范其标志色彩和应用，防止因色彩偏差而造成视觉形象的削弱，如图4-66～图4-70所示。

4.4.2　用色的符号性

 标志通过图形和色彩两方面来表现其专有属性，一个标志创意除了"形"的独有，还需"色"的符号。色彩本身具有一定的象征意义，色彩能焕发人们的情感、描述人们的思想，所以色彩要根据标志本身的内涵和情感来选择，要有效传递出标志主题信息。标志色彩的符号性是指标志色彩所象征的符号意义，以色彩作标记，以色彩作象征，以色彩作引导来诠释标志，是标志用色的特性之一，如图4-71～图4-73所示。

图4-66　office Pet标志

图4-67　ROMET标志

图4-68　上海家化标志

图4-69　小天鹅标志

图4-70　伊利标志

图4-71　奥克斯标志

图4-72　荣事达标志

图4-73　黑人牙膏标志

4.4.3 用色的单纯性

标志是一种特殊视觉传播符号,以独特的创意图形和象征明确的色彩,传达标志特有的信息。标志色彩的单纯性是指标志用色少而简,能用一色不用二色。在用色明度上通常选择高明度或明度很低的色进行对比。过多的色彩会削弱商品的主体形象,所以标志色彩应力求单纯、鲜艳、醒目。

图 4-74 阿尔卑斯标志

在普遍的标志色彩设计上,应多注重标志色与背景的对比关系。在色相上尽量选基本色(红、橙、黄、绿、蓝、紫),少用中间色。在纯度上用高纯度色,当然,个性化的低纯度灰色系也能够制造出很单纯的色彩印象,如图 4-74~图 4-80 所示。

图 4-75 德芙标志

图 4-76 OPPO 标志

图 4-77 和路雪标志

图 4-78 丁家宜标志

图 4-79 帮宝适标志

图 4-80 vendi MiA 2015 标志

4.4.4 用色的情感性

　　色彩具有丰富的情感表达和心理影响，如绿色给人清新、贴近自然的感受；红色给人热烈、温暖的感受；蓝色给人沉稳、理性的感受。如由5种颜色的5个圆环组成的奥林匹克运动会会标（见图4-81），象征着五大洲的人们团结起来为创造更好的世界体育纪录而努力拼搏，其中，蓝色代表欧洲，绿色代表大洋洲，黄色代表亚洲，黑色代表非洲，红色代表美洲。其他色彩的标志效果如图4-82~图4-86所示。

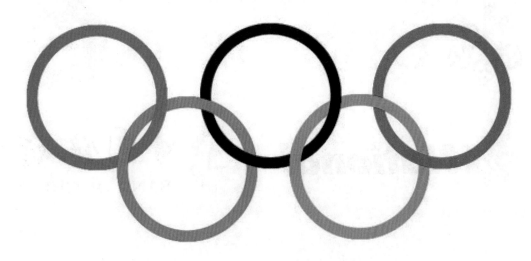

图4-81　奥林匹克运动会会标

图4-82　清风标志

图4-83　东洋之花标志

图4-84　牛栏山标志

图4-85　雀巢标志

 Dresdner Bank

 UBS

BMO

 National 中國銀行
BANK OF CHINA

BankBoston

ABN·AMRO Bank

本章小结及作业

本章从 4 个方面介绍了标志设计的色彩表现，包括标志色彩的功能、色彩感觉与联想、标志标准色的设定及标志用色的基本准则。通过本章的学习，读者能够对色彩有一个全面认识，能够培养对色彩的感觉和联想，最终掌握标志设计的用色规范及基本准则。

1. 训练题

通过色彩及构图的应用为个人设计一个能体现特征的标志。

要求：用一种图形色彩传播符号，以精炼的形象表达个体风格特征。

2. 课后作业题

找出 10 个自己熟悉的标志，从色彩表现方面加以分析，说明其特点。

要求：从标志色彩的功能、感觉联想、标准色的设定及基本准则等多方面进行阐述。

Standard Chartered

图 4-86　各国银行标志

第5章

标志设计的规范化程序

主要内容

本章主要介绍标志设计的规范化程序，包括筹备阶段、标志命名、创意构思阶段、草图阶段、深化阶段、正稿制作阶段以及后续工作。

重点及难点

本章的重点在于标志设计的创意构思以及正稿的制作，包括标志创意的思路以及制作规范；本章的难点在于标志草图的绘制，由于草图绘制需要绘画基本功，并非一日之寒，所以加强基本功的训练同样是不可忽视的。

学习目标

通过本章的学习训练，初步了解标志设计的整个流程，拓宽读者标志创意的思路，掌握标志设计的规范，提高读者手绘功底，为日后走上专业之路打下坚实的基础。

标志设计的成功与否直接影响到企业的形象和产品的竞争力。标志有没有传递出企业的精神与内涵，增加消费者对产品的信心，这是企业和设计者所关心的问题。而一个成功的标志，有着一个严格的设计程序和设计规范。在设计前，企业与设计者要做好充分的沟通，设计师应按照对方要求，围绕标志设计的有关事宜进行谈判，如标志的内容、完稿时间、价格等问题。了解对方的设计要求后，双方还可以围绕标志设计进行商讨与沟通，提出可行性建议。在交谈中，设计师要突出要点、条理清晰、自信心强。按照谈判内容拟定协议文本，主要包括甲乙双方责任、时间、内容、要求、设计款支付、版权、违约处理等，甲乙双方签名盖章后才能生效。接下来的工作应该是做好相应的调研工作，了解企业的背景文化、企业产品以及相关行业的情况，做到心中有数、有条不紊、有的放矢。

5.1
筹 备 阶 段

市场调研涉及的范围比较广泛，包括客户、产品、消费者等各个方面，设计前认真摸底和深入调查，尽可能地多了解和获得有关情报和资料，才能确保设计工作的科学性。设计前，要与客户公司的领导和相关人士做好沟通，了解企业的历史、文化理念以及有关商品的问题，设计者可根据收集的一手资料加以整理、分析、提炼并制定设计方案和实施策略，同时设计者还要向消费者广泛征询意见，根据消费者的需求加以适当调整。

5.1.1　了解客户

企业的标志代表企业的精神文化，关系到企业形象的推广，了解客户是标志设计成功的有力保障。我们可以从两个方面对客户进行分析和了解：首先，要了解客户的历史文化、现状与未来目标、经营宗旨、服务理念、经营内容与产品特色以及企业精神与知名度等多方面的内容；其次，还要了解客户对标志的定位和期待，以及标志的延展性和系统性等方面的意见。这些都是我们标志设计的依据和创意的出发点，如图5-1~图5-4所示。

图5-1　SCREEN & DIGITAL 标志

图5-2　金厦新都庄园NO.1水岸春天标志

图5-3　Inspire decbr 标志

图5-4　ecointelligence 标志

5.1.2　分析企业产品

设计标志要对企业产品有一定的了解，包括产品的功能、造型、特点。产品所具备的功能性是消费者首先要关注的要素，当然产品造型美观、色彩诱人的特性在现代也是不可小觑的一面，这有助于提升产品的销量。当然，企业产品区别于其他同类产品的特色才是吸引消费者真正的源动力。除此之外，我们还要关注产品的定位、价格、使用及保存方法等，这样我们才有可能设计出形象直观、一目了然、被广泛认知的企业标志。

5.1.3　消费者调查

企业自身的文化背景、宗旨理念，以及对未来的规划目标固然重要，但对消费者的责任态度、服务观念的更新更为重要。俗话说，消费者是企业的衣食父母，标志作为企业的形象、精神的体现，消费者对标志的认知程度极为重要，且关系到企业的生存。所以，如何通过标志设计的颜色、形状、图案等创意来吸引消费者，加深消费者的印象，打动消费者，激发其购买欲望，这是设计师所要做的重要工作。通过直观的标志传递给消费者企业与产品的信息，例如在中国，就连几岁的幼儿都知道麦当劳的标志，可见其标志已深入人心。

5.1.4　整理调查方案

对前期搜集的资料，还需要经过分析汇总、整合提炼，使设计方向逐渐清晰，为标志设计打下基础，确定设计定位。前期的漫长筹备工作就是为了下一步计划做好扎实的准备，从而可以轻松从容地展开设计实战之旅。标志的设计要做到有据可依，有章可循，才会迎合客户和消费者的口味，做到真正的双赢，这才是标志设计的第一步，并能帮助我们做到有的放矢，志在必得，如图5-5~图5-9所示。

图5-5　act research 标志

图5-6　DanSelion 标志

图5-7　Chicken soup 标志

图5-8　DE KABEL 标志

图5-9　蓝水湾标志

5.2
标志命名
—

　　标志的命名是至关重要的一步，是企业形象传递的内容核心，是与人们交流的第一要素，是用语言来识别和认知的，所以读起来要朗朗上口，易读易记，有较强的视听美感，同时代表着特定的文化内涵和价值取向。标志名称多数是客户提供的，也有委托设计公司提供的。名称的设计既要个性鲜明，又要创意独特，便于组织间或国际间交流，这样才容易被人们接受和认同。

5.2.1　标志名称的种类

1. 企业名称

　　标志最能体现企业精神，直接用企业名称作为商标的名称，是一个不错的选择，消费者通过标志认识企业，认识产品，这就是品牌效应，可以节约大笔的企业产品宣传费用，有利于提升企业形象。比较经典的案例如Jeep与可口可乐，如图5-10和图5-11所示。

2. 音译词汇

　　用英文的译音作为品牌名称，这类名称会让人感到比较时髦，最适合用于现代消费产品，例如梦特娇和哈根达斯，如图5-12和图5-13所示。

3. 人造词汇

　　人造词汇读起来具有语言美感，且意义美好，能引起人们丰富的联想，易于发音和记忆，有鲜明的个性，例如盈彩美地、德邦和金利来，如图5-14~图5-16所示。

图5-10　Jeep 标志

图5-11　可口可乐标志

图5-12　梦特娇标志

图5-13　哈根达斯标志

图5-14　盈彩美地标志

图5-15　德邦标志

图5-16　金利来标志

4. 民俗词汇

以民俗、歇后语、谚语、吉祥语等动听的民俗用语命名，具有美好的意义，可拉近与人的距离，给人一种亲切的美感，最容易被消费者接受和记忆，如民俗风情村、岭南民俗村等，如图5-17和图5-18所示。

图5-17　民俗风情村标志

5. 趣味词汇

用幽默有趣的词汇来命名，可以起到引人注目的效果，让人们在哈哈一乐中留下深刻印象，难以忘记，如"狗不理"包子（见图5-19）、"猫不闻"饺子、"冷狗"冰淇淋、"傻子"瓜子等。

图5-18　岭南民俗村标志

6. 属性词汇

以品牌的直接性质、用途命名，如辣当家（见图5-20）、脑白金、五粮液、创可贴、商务通等。

图5-19　狗不理标志

7. 地名词汇

以具有典型地方特色的地名命名，如黄山毛峰、太平猴魁、浏阳河酒、五岭龙胆等。

8. 人名词汇

通常以创始人命名，这类标志名称适合传统的老企业，给人一种品牌的信誉感觉，如克莱斯勒（见图5-21）、王麻子、张小泉（见图5-22）、胡开文、章光、康师傅等。

图5-20　辣当家标志

9. 动植物名称

用人们喜爱的动植物命名，有的虽然与商品和企业没有直接联系，却都是人们喜闻乐见的动植物，如熊猫电子、水仙洗衣机、樱花卫厨（见图5-23）、小天鹅洗衣机（见图5-24）等。

10. 抽象图形符号名称

如方圆、三菱（见图5-25）、双环、五星、三元等。

图5-21　克莱斯勒标志

图5-22　张小泉标志

图5-23　樱花标志

图5-24　小天鹅标志

图5-25　三菱标志

5.2.2　标志命名原则

（1）读起来顺口、干脆、响亮，便于记忆，避免将难发的音和响亮的音放在一起，如图5-26~图5-31所示。

（2）有美好的联系，不仅字义好，还要注意谐音，不要有不讨喜的联想。

（3）创意独特，不与其他名称雷同，不要为了个性使用过于生僻的字。

（4）有利于突出产品的用途、功能、特性。

（5）便于企业长远规划和将来的业务拓展。

（6）要能顾及品牌进入国际市场，要避开某些国家的禁忌。

（7）要能体现一定的思想内容和时代精神。

（8）符合有关部门或国家规定的法律要求，可依法获得注册。

（9）名称能获得商标注册权。

图5-26　DODO 标志

图5-27　顺驰金3角标志

图5-28　u6 街区标志

图5-29　leve TRENDY FUN 标志

图5-30　Rainbow Ranch miniatures 标志

图5-31　THE NORTH FACE 标志

5.3
创意构思阶段

在对市场和相关情况进行深入了解的基础上进行创作构思，以寻求多个创意的切入点。构思过程是一个展开思路的过程，也是把体会进行提炼和凝结的过程。我们在方寸之地要把所有调查的材料概括进去，每个方面都可能成为我们创意的出发点。我们要用最简洁的图形语言表达出多方面的信息，体现企业精神内涵。一个标志设计的思路可以是多样的，围绕一个主题可以有不同的设想和思维方式。我们可以从以下几个方面进行创意构思。

5.3.1 创意构思点

构思的过程就是等待灵感发挥的过程，灵感并不是凭空产生的，是靠设计者平时的知识、技术、经验的积累以及调查的准确和深入程度。根据前期资料的搜集，我们要充分发挥想象力，在头脑中思考时笔尖要随时进行灵感的记录，用视觉化的语言去表现构思，传递信息，如图5-32～图5-36所示。

1.从企业的名称及其含义进行构思

这是一种常见的创意思路，值得初学者学习和借鉴。方法之一是可以直接从名称的中英文字母着手，对其进行艺术化加工变形，这一方法既简单又明确，很容易传递企业信息，是非常有效的标志设计手法。方法之二便是从名称的含义着手，采用有象征意义的关联图形作为创意源点。所采用的关联图形有着一定的指示意义，一目了然，易于我们迅速理解和记忆，所以一定要把握好形与意的对应关系。我们要学会将众多的关联图形元素进行比较、提炼、概括、简化、强调乃至夸张变形的处理，避免雷同。

图5-32 半岛会标志

图5-33 天然宫标志

图5-34 汉口春天标志

图5-35 艺墅复兴标志

图5-36 顺驰泊林3互空间标志

2.从点线面、色彩出发，以抽象的图形表达具体的含义

点线面、色彩是抽象图形的基本元素，可以将对象的特征内涵加以抽象化，给人以强烈的视觉冲击和现代感。有时抽象图形比具象图形更具有魅力，生动明了，富有个性，有让人过目不忘的效果。但抽象图形有时表达意义不够明确，违背标志的唯一性，不同的对象都可以用，因此，还需要文字辅助说明。

综上所述，标志的"形"与"意"是息息相关的，以形取意是根本，造型上要简洁明了，构思上要从寓意出发，要传递出企业的精神、内涵、理念和商品的特性，所以说平面设计中标志设计是最难的，而且对设计师的要求相当高。

图5-37　CBS 标志

5.3.2　参考借鉴

标志要做到与大众有效沟通，给人带来愉悦的感受，对于新手来说是一件不易的事。我们可以参考借鉴一些成功的案例，分析其表现形式、技法以及创意思维，研究其是如何迎合大众心理的。通过分析总结，得出先进的设计理念，在借鉴时切忌抄袭模仿，标志的创意只能是唯一的，只能用在其所设计的对象上，不可套用。

图5-38　ECO IMPRESIONES.COM 标志

5.3.3　体现个性

人人都需要有不同的个性，这样才会区别出不同性格的人，标志亦然，其本身应该具有独特新颖的个性，才能吸引大众目光，得到人们的喜爱。不同的对象应该用不同的形象特征来体现，例如所有的学校都可以用"书"来表现，但这只能体现共性，没有个性可言。在设计时可以找一些符合设计主体唯一性的图形元素，并利用一些幽默、夸张的手法来表现，有助于大众的记忆，但是应该把握好度，否则会显得太过张扬或者庸俗，如图5-37~图5-41所示。

图5-39
GRANAPOYO CENTROMONTESSORI 标志

图5-40　PUMA 标志

图5-41　EPP 标志

5.4
草图阶段

　　《现代汉语词典》里对"草图"的定义是：初步画出的机械图或工程设计图，不要求十分精确。这一定义在我们的设计实践中显然是不能将草图的本质意义传达出来的。草图，是把思维活动变成具体图形符号的一个创作步骤。草图的绘制可以从具象表现、抽象表现以及文字表现等多种思路展开，还可以结合摄影、绘画、剪纸、版画等多种艺术手法加以尝试。有许多灵感是在描绘草图的过程中产生的。草图的线条是富有情感的，是电脑绘制无法取代的，是至关重要的一步。

　　绘制草图是一个创造的过程，是记录梦想、幻想、想象和捕捉灵感的手段，是将梦想、幻想、想象变为现实的实验场最为有效的途径。绘制草图是研究各种自然形态、人工形态再加以创造，并形成独具个性魅力的作品的创造手段。

　　草图是一个不断完善创意构思的过程，是形成个人风格和设计语言的过程，是发现问题、研究问题、解决问题的过程，是与客户进行交流、沟通并达成共识的方法，如图5-42和图5-43所示。

　　除此之外，对于学习设计的人来说，研究前辈和大师的草图，无疑是学习、继承、发展的极好方法。因为通过草图，我们可以直接感受到那些了不起的创意在最初时是如何萌芽，其造型是如何受到启发，如何主动接受功能限制，又是如何推敲与完善的等，在受到前辈、大师的奇思异想的引领后，获得创造的力量。

　　通过草图能将问题一一扼杀在摇篮里。

　　绘制草图分为4个循序渐进的步骤：捕捉灵感的草图、具体化的草图、与客户进行研讨用的草图、完成草图。捕捉灵感的草图是一种只给自己看的草图，在思维上是横向展开的，因为人手画图的速度远远低于人脑运转的速度，有时大脑中许多闪现的灵感来不及记录就消失了。所以，绘制这一类的草图要非常简洁，只需要从大的布局出发，抓住几个重要的结构进行线条细化即可，这一类的草图主要就是表现出设计者的灵感、感受和想法。

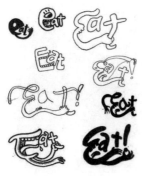

图5-42　Eat 标志

图5-43　sletat.ru 标志

具体化的草图是一种让别人也能看得懂的草图。这种草图是在捕捉灵感草图的基础上选择几个可以发展的构思进行进一步深化。具体化草图常用速写式的方法展现，需要概括地画出物体大致的形体结构和色彩关系，画得很粗糙也可以，只要让人一眼就看出设计者所表达的内容即可。具体化草图主要用于同事、客户之间的非正式交流。有些客户无法用设计术语简明表达出自己的想法时，就可以在看草图时挑选出能表达其意思的方案。需要注意的是，在初次面谈时要做好笔记，仔细倾听客户的叙述，注意他们对不同颜色和字体编排的喜好。要懂得灵活运用各种手法来表现设计理念，让客户满意，如图5-44所示。

与客户进行研讨用的草图是确定了基本理念、基本方向、基本表现手法、基本色彩后，用素描、水粉、水彩等工具来绘制的（见图5-45）。这一步是至关重要的，所以这种草图在结构上要清晰明确，在表现上用笔要肯定，图形要具有细节和质感。使不懂设计的客户看后能明确、轻松地感受到设计的宗旨和目标。用草图与客户进行研讨时需明确表达出为什么做目前的选择，以及如何做出的选择。在沟通过程中，尽可能详细地记录下客户所有的评论和想法，以此来修改设计。如果客户的建议会破坏设计的美感，而设计师又能明确提出充分的理由拒绝，那就不妨坚持自己的观点，所以，草图在必要时更能帮助阐明观点。

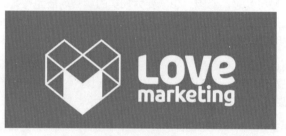

图5-44　Love marketing 标志

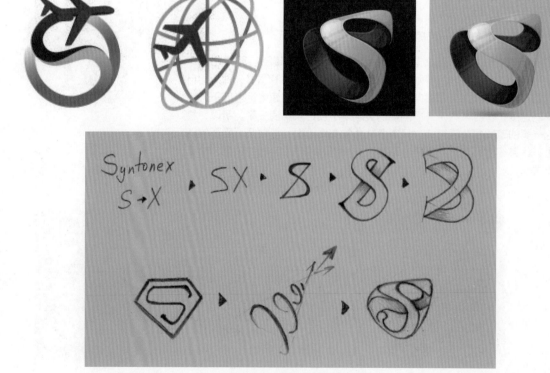

图5-45　Syntonex 标志

5.5
深化阶段

5.5.1　提炼

　　产生大量的设计方案后，从中筛选几个具有完整性、识别性、独特性、艺术性且满足传播和应用的方案，在同行间、客户间广征意见，反复推敲提炼、调整修改。提炼的目的是使精选后的草图在一定程度上得到完善，特别是对黑白的面积、间距、结构、大小、比例、粗细关系是否恰当进行的一种检验。

　　总之，提炼是对标志的草图进行进一步的细化和改进。这一步主要需要检查初步设计的标志是否与"印象"相吻合，是否有代表性；审美性如何，是否简洁、醒目；图形及市场是否有忌讳，能否便于广告传播；形式感是否强烈，独创性如何；现代工艺是否可以达到其制作标准；放大、缩小效果如何；是否具有标志的延展性，如图5-46所示。

图5-46 IDIT JEWELRY 标志

5.5.2 方案确定

方案选定时，标志设计者和客户之间需要沟通。设计时应多交换意见，配合客户审查，并提出修改意见。设计师在阐述设计思想时，应多注意为客户着想。尽可能多地邀请有关专家，听取从心理学等方面的专家以及人际工程学、社会学、经济管理学、消费者、关系企业、商标管理等部门多方面反映来的意见。把握好设计的环节，以优化的方案让对方在设计过程中得到理解，从而获得圆满成功。

5.5.3 完成草图

这是制作正稿前的最后一步。精致图稿，一般不做大的修改，只是细节上的微调，进一步完善草图，这样能更好地表达出设计的理念，为后期电脑制作做好铺垫，引导客户更好地理解设计方案，并对成功充满信心，如图5-47和图5-48所示。

PRIMARY POLYCHROMATIC COLOR

SECONDARY BLACK&WHITE COLOR

Support Fonts

图5-47　IDIT JEWELRY 标志

图5-48　IDIT JEWELRY 效果展示

5.6
正稿制作阶段

标志是企业、组织或产品的象征，其规范化将影响到其在消费者心目中的形象。系统化、标准化的标志能体现其权威性，便于各种媒体展开不断的应用，以达到更好的宣传效果。

草图完成后，学会应用制作标志的方法是必要的。我们可以通过扫描仪将所绘制的标志草图进行扫描，再通过专业的绘图软件（如Photoshop、Illustrator、CorelDRAW等）进行加工，将标志以矢量的方式进行精确绘制，这样便于修改。

标志设计的精致化步骤大致分为以下几步。

5.6.1　标志的数值化制图

当标志在一些没有电脑喷绘的大型场合使用时，提供制作标志的制图法是必要的工作。为了确保标志在绘制过程中的准确性，避免因放大或缩小而造成标志变形，通常采用标志制图法进行绘制，标示出标志的轮廓、线条、距离、角度等精确数值，以便于正确地再现。标志制图法的重点在于将图形、线条等做数值化的分析，一般标志的制图法有方格标识法、比例标识法、圆弧角度标识法，如图5-49～图5-54所示。

（1）方格标识法：在正方格子上配置标识以说明线条宽度、空间位置等关系。

（2）比例标识法：以图形造型的整体尺寸作为标识各部分比例关系的参考。

（3）圆弧角度标识法：用圆规、量角器来标识图案造型与线条的弧度与角度关系，是辅助说明的有效方法。

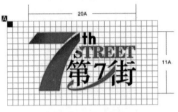

图5-49　第7街标志

图5-50　质量安全标志

图5-51　SNRG标志

图5-52　华东师范大学标志

图5-53　SKJOLD PLAST标志

图5-54　北京教育学院标志(标准化制图)

5.6.2 印刷黑稿

印刷黑稿是指采用单色来印刷，以黑色印刷最佳。黑白的印刷稿省去了色彩应用的一些细节部分，会比较方便，也利于任何场合使用，有利于标志的推广与传播，如图5-55和图5-56所示。

5.6.3 标准色稿

如果说图形为标志的基本骨架，那么色彩则是为标志增添了鲜活的血肉。在标志设计中，醒目的颜色能够让消费者一眼就辨识出来，并且容易记住，我们在对标志颜色的处理上，选用的颜色一般不多于三种，在明确黑白关系后，以单色或者是重色为主，在颜色纯度上，可以采用黑白灰的效果进行调制，如图5-57~图5-59所示。

另外，标志色彩具有以下三个特性。

1.识别性

色彩是标志的重要元素之一，能够令人记忆深刻。在人们观看标志时，颜色首先就能映入眼帘。例如，可口可乐的红色、雪碧中的白色与绿色，都具有一定的识别性。

2.情感性

色彩在情感上能丰富地表达人们的内心感受，例如，白色能给人恬静、纯洁、简单的感受；绿色带来清爽、清新、舒适、贴近自然的感觉；而蓝色则能给人带来沉稳、理性、高科技的感受。不同的颜色给人带来的感觉不一样，在设计标志时应掌握好这一点。

图5-55 北京教育学院标志(反白稿)

图5-56 北京教育学院标志(黑稿)

图5-57 北京教育学院标志(标准色应用)

图5-58 北京教育学院标志(辅助色应用)

3.象征性

色彩在情感与含义上有着强烈的象征性，企业的性质往往决定了标志的颜色。例如，食品企业的标志大多是以绿色、橙色为主，医药用品的标志也会出现干净的绿色，在IT企业中蓝色最为常见；爱心慈善活动中多以红色为主色调，代表着温暖、热情等象征意义。

所以，在标志设计中，对色彩的选择也是要加以研究调查的。

图5-59　SNRG 标志

5.6.4　标志的变体设计

标志应用的范围非常广泛，其中又以印刷媒体的出现频率最高。标志的变体设计是以不损坏原有标志的设计理念与标准形式为原则，在标志设计稿完成的基础上进行延伸设计，具有灵活运用的高度延展性，让标志更加具有生命力，更加鲜活生动，如图5-60～图5-63所示。

一般变体设计的表现形式有以下4种。

（1）线条粗细变化的表现形式。

（2）正形、负形的表现形式。

（3）彩色、黑白的表现形式。

（4）线框空心体、网纹、线条等的表现形式。

图5-60　SKJOLD PLAST 标志

正稿

负稿

单色稿

图5-61　重庆晨网标志

图5-62　北京教育学院标志(标志表现形式)

图5-63　墨尔本城市标志

图5-64
2011深圳大运会志愿者标志

5.6.5　视觉调整

标志设计完成后，最后对标志图形的视觉调整也是非常关键的。这种对图形的微调是为了取得视觉上的和谐与对比，使标志更为精细和完美，如图5-64～图5-66所示。

一般视觉调整要注意以下6个方面。

（1）对标志尖锐部分的视觉修正。

（2）对标志负形尖锐部分的视觉修正。

（3）对标志自身的线条、点、面、体等造成的视觉差进行视觉修正。

（4）对色彩造成的视觉差进行视觉修正。

（5）对标志印刷缩小稿进行视觉修正。

（6）当观看标志出现透视、变形时，对标志的透视、变形进行修正。

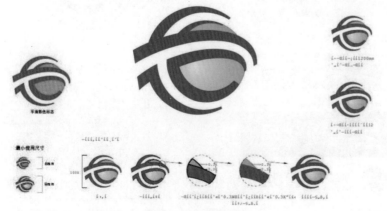

图5-65　中国铁通标志

13mm

图5-66　北京教育学院标志(最小尺寸)

5.6.6 标志的标准组合

 将标志与其设计要素进行合理组合，以适应不同的环境和媒介需要。根据需要可以设计出不同效果组合的样式排列，如横式、中置式、直排式等多种形式，还可以结合标准色的变化，设计出多种多样的风格。

 标志与基本要素组合基本上分为以下几种：

 ①标志与企业简称的组合。

 ②标志与企业全称的组合。

 ③标志、标准字及宣传语的组合。

 ④标志、标准字及企业造型的组合。

 ⑤标志、企业全称，以及电话、地址等元素的组合，如图5-67～图5-75所示。

图5-67　Syntonex internet holding 标志(横式一)

图5-68　Syntonex internet holding 标志(横式二)

图5-69　Syntonex internet holding 标志(中置式)

图5-70　北京大学标志(横式)

图5-71　北京大学标志(中置式)

图5-72　家乐福标志(中置式一)

图5-73　家乐福标志(中置式二)

图5-74　家乐福标志(横式)

图5-75　清华大学百年校庆标志

5.7
后序工作

5.7.1 标志规范化

标志设计的应用极为广泛，大到户外广告，小到名片、徽章等。标志的规范与标志的适应性密切相关。标志具有统一的规范性，有利于后期的推广传播。标志设计定稿后，要在规范上进一步完善，确定标准字、标准色、辅助色、标志组合等系列规范，明确标志与文字的搭配比例等问题，如图5-76～图5-80所示。

图5-76 北京教育学院标志（组合规范竖式）

图5-77 北京教育学院标志（组合规范横式）

图5-78 SINEE泉达集团标志（组合规范一）

图5-79 SINEE泉达集团标志（组合规范二）

图5-80 SINEE泉达集团标志（组合规范三）

5.7.2　标志推广验证

标志的确定不代表标志设计的完成，而是刚刚开始，我们需要最终的效果和在市场上的适应能力。

标志在放大或缩小时是否会影响最终效果，其色稿与墨稿是否具有完整的可行性与识别性，这些都是要在后期验证后才能得出结果的。

标志的推广与验证过程中，要注意标志应用的每一个细节，这样才能把验证环节做好，有利于标志形象与企业形象的建立，如图5-81~图5-85所示。

图5-81　sletat.ru 标志（延展一）　　　　图5-82　sletat.ru 标志（延展二）

图5-83　Love marketing 标志（延　　　图5-84　Love marketing　　　　图5-85　IDIT JEWELRY 标志
展一）　　　　　　　　　　　　　　标志（延展二）

本章小结及作业

本章主要从规范化的角度介绍标志设计的程序，从标志设计的前期筹备，到标志的命名、创意构思及草图绘制，再到标志的深化、正稿制作及后序工作，细致地分析了标志是如何一步步设计制作的。整体思路条理清晰，设计制作规范，带领读者循序渐进地完成标志设计制作的整个流程，让读者在标志设计制作流程的学习中，掌握和了解相关的标志设计理论知识，同时加深读者的绘图功底和拓宽读者的创意思路等实践水平。

1.训练题

（1）以绿化为主题元素，绘画标志。

要求：要求有三幅以上手稿图，选择心仪的手稿上色。

（2）创作设计一个标志。题材不限，自由发挥。

要求：配有构思理念，有草图和最终定稿文件。

2.课后作业题

你所喜欢的儿童食品都有哪些品牌？这些品牌的标志都运用了哪些颜色和元素？它们的创意思路如何？你有何更好的想法和建议？

要求：至少列出5个品牌，配有图片，同时有文字说明。

第6章

标志设计的具体应用

主要内容

本章通过图例欣赏和图例分析主要介绍行政组织和社会活动类标志、企业类标志、品牌标志、公共标志的具体应用。

重点及难点

了解不同类型标志服务的对象群体、应用的范围。

学习目标

运用文字、图形、颜色的不同性质来突出不同类型标志的特点。

6.1
行政组织、社会组织类标志

行政组织、社会组织类标志的服务对象是地区、国家乃至世界范围内的人，这类标志可以表现特殊的世界观与价值观。所以设计这类标志的原则是充分发挥其背后的精神内涵与价值取向，树立一种神圣、专业的形象，如图6-1和图6-2所示。

6.1.1 行政组织标志、社会组织标志的种类

行政组织与社会组织都是为了服务社会、服务人民，只是各自履行的职责有所区别。行政组织的标志是不具有商业性的，例如党政机构、计划生育组织等，这类标志的类型如党徽、党旗等，反映一个国家、一个机构的文化底蕴和精神风貌。

图6-1 国际爱护动物基金会标志

图6-2 北京奥运会相关标志

社会组织标志包括社会文化活动类组织标志和社会生活公益类组织标志。社会文化活动类组织主要是举办一些文化活动等；社会生活公益类组织是不以营利为目的的服务组织，例如中国环境保护产业协会，如图6-3所示。

6.1.2 行政组织标志、社会组织标志的设计原则

行政组织标志代表着一个国家或集体的利益，是一种国际社会交流的体现。在设计这种代表国家、集体利益的标志时，应该能够表达出社会全局的价值观。设计出的标志应该是具有整体性、延续性和世界性的。

图6-3 中国环境保护产业协会标志

行政组织标志应该以庄严、肃穆、神圣这样的形象来表达。另外，标志应美观大方，以特殊的设计方式来体现图形化、符号化，准确地提炼出行政标志的精神风貌与文化风采，能够树立明确、直观的形象，体现背后的意义与价值取向，表达上要给予肯定，富有感染力。最后便是要体现标志的艺术价值，标志的设计在能够表达出含义之后，也要注意其美观与艺术性，讲究艺术内涵、艺术的视觉效果，展现出不一样的魅力，如图6-4~图6-9所示。

图6-4　世界贸易组织标志

图6-5　联合国环境规划署标志

图6-6　中华妇女联合会标志

图6-7　国际海事组织标志

图6-8　联合国标志

图6-9　世界卫生组织标志

　　社会组织标志是一种拥有社会公益使命、谋求社会发展性质的精神形象代表，象征着人类社会与自然界的可持续发展，代表人与人之间共同营造美好的社会环境，表达出一种文化延伸的精神。这类标志在设计上需遵循既要具有庄严神圣的意义，又要倾向于社会组织活动和谐、文明的主题，从而保证人类之间的社会组织活动更具有精神内涵，如图6-10~图6-13所示。

图6-10　中国大学生体育协会标志

图6-11　荷兰的非政府组织标志

图6-12　乐施会标志

图6-13　大自然保护协会标志

6.1.3　行政组织标志、社会组织标志的设计表现

　　行政组织标志在设计上比较严谨公正，给人威严的感受。社会组织标志在设计要展示社会组织活动的特性，体现出社会组织活动的内容和精神，表现上可以在以下几点中学习掌握。

图6-14　国际劳工组织标志

　　行政组织标志图形大多数以圆形为基准，因为圆形可以让人产生信赖感，又象征着公平、公正。所谓的"公平""公正"就是为了国家的利益、集体的利益、人民的利益，保持一种高度的社会责任感，体现公正严谨的作风。这样的图形能够很好地体现社会态度，又符合传统观念，而在使用文字时，能够直接为标志增添严谨、庄重的效果，最为妥当，如图6-14和图6-15所示。在设计标志时，要注意图形的对称或者是均衡。这样看起来会简单醒目，又具有整体感、严肃性，同时也添加了一种信赖度。行政组织标志的颜色尽量要以纯色为主。另外要对比强烈，能够给人醒目的视觉感受。颜色的象征意义要与行政类标志的主题、精神风貌相吻合，

　　社会组织标志的图形、颜色与文字搭配，要体现社会组织活动的主题形象和内涵。可采用多元化手法进行表现，多元化的构成形式可以使标志更加丰富，更具有趣味与艺术性。如图6-16～图6-20所示。

图6-15　联合国粮食及农业组织标志

图6-16　东京2020奥运会标志

图6-17　2015年世界大学生运动会标志

图6-18　2016年里约热内卢奥运会标志

图6-19　2015年意大利米兰世博会标志

图6-20　2014年巴西世界杯标志

6.2
企业类标志

企业标志设计要能反映出社会心理、大众利益。在充分体现出各方面风貌的同时，也要注意是否能够适应群众的利益需求。这样设计出的标志才能在受众面前赢得一个完美的印象。

企业的标志要根据企业的性质，展现企业的文化与风采，以现代、凝练、简洁的设计表现方式来展现出企业的形象，并且要具备国际化的时代风貌，利于企业在国际上的交流，树立本企业的形象，如图6-21～图6-25所示。

图6-21 壳牌标志

图6-22 雀巢标志

图6-23 中国石油标志

图6-24 中国银行标志

图6-25 海尔标志

6.2.1 企业标志的种类

随着经济的发展，企业的形式也不计其数，包括科技类企业、食品类企业、服务类企业等。为了利于消费者区别，标志设计要与企业产品的性质相吻合，例如，食品企业的标志与科技企业的标志肯定会有很大的区别，因为针对的产品与消费人群不一样。为了更好地体现企业的专业性与人性化，在设计标志上要与企业的形象与产品紧密联系。

图6-26 安盛公司标志

6.2.2 企业标志的设计原则

为了使标志在消费者心中留下好的印象，在企业间交流时树立好的形象，能够充分地传递企业信息，标志的设计需遵循以下几个原则。

标志能概括企业的信息，体现出自身的价值，能够起到有效的宣传作用，传递企业的精神、经营理念、产品功能等，如图6-26～图6-31所示。

图6-27 捷豹标志

图6-28 奔驰公司标志

图6-29 房利美公司标志

图6-30 丰田汽车标志

图6-31 英国石油标志

要具备显著的识别形象，便于消费者识别和记忆。另外，标志的设计要做到简洁大方、独特新颖、具有个性，并且要明确所要传达出的内涵，从而树立产品形象。在吸引消费者眼球这方面，可以巧用颜色的搭配，显现标志醒目、鲜明的视觉效果。

标志的设计要具有时代性、适应性、持久性、延展性，完整地展现企业的风貌。设计时可以结合一些时尚元素来增加标志的魅力。

标志设计需要具备个性的艺术性。在表达企业内涵的同时，需展现企业的风采。在设计时可以适当地与传统文化相结合。这样的标志也能够体现出十足的艺术个性。具有艺术个性的标志能够给人带来愉快的心情。在艺术个性的表现上，可以是诙谐的、传统的、趣味的、温馨的。

标志设计要遵循一些特定的习俗或者禁忌。在图形、文字、颜色的运用上应该迎合大众的心理需求，投其所好才能更好地推广标志。在表达意义和展现视觉形象上博得大众的喜爱，才能更容易让大众快速接受并产生好印象，如图6-32～图6-39所示。

图6-32　通用电气标志

图6-33　法拉利汽车标志

图6-34　美国全国广播公司标志

图6-35　雅马哈集团标志

图6-36　富士公司标志

图6-37　LG电子标志

图6-38　中国移动标志

图6-39　樱花电气标志

6.2.3 企业标志的设计表现

标志设计的独特与个性不是一味追求的手法，其设计表现手法多种多样，有抽象表现手法、具象表现手法，有装饰、反衬、对比等各种各样的表现技法，这些都是可以运用的。但最终的标志设计是能够让大众识别的，要简明、通俗。

1.文字表现

企业标志设计的文字没有行政类标志的文字那么严肃、严谨，可以运用多种形态的文字，可以是气质魅力的、活泼可爱的、古典高雅的或者是个性时尚的。文字的使用与企业类型有着一定的关系。文字的巧妙利用会让标志看起来生动、大方、醒目，如图6-40~图6-49所示。

2.具象图形与抽象图形的表现

具象的图形能够给人带来亲切感、信任感与安全感。在使用上能够更形象具体地表达出所要传播的内容。而抽象图形会根据其内涵，以具象图形为基础，通过夸张、变形等手法来设计。这样的图形更具有个性、时尚、新颖的感受。

3.多元艺术的融合

艺术风格大致分为传统艺术风格与现代艺术风格。传统的设计方式会更加具有深度的内涵，现代风格则更适应时代的发展。如果将两者的风格巧妙、有效地结合在一起，会让标志的表现力上升到一个新高度。这就是为什么大多数标志设计都采用多元艺术的表现手法的原因。

传统设计大多会给人带来典雅大方的感受，受传统文化的影响，传统风格的图形具有浓浓的民族风。如果将这样的表现力灵活运用，会让标志看起来更加生动活泼，寓意深刻。

图6-40　戴尔公司标志

图6-41　IBM公司标志

图6-42　福特汽车标志

图6-43　佳能公司标志

图6-44　宝洁公司标志

图6-45　尼康公司标志

图6-46　三星集团标志

图6-47　惠普公司标志　　　　图6-48　宏基集团标志　　　　图6-49　路易威登标志

6.3
品牌类标志

品牌是指消费者对产品或者产品系列的一种认识程度，也是对商品综合品质的体现与代表，如图6-50~图6-60所示。

品牌具有品牌名称与品牌标志两部分。品牌标志的设计要与品牌形象、品牌延伸等自身的价值结合来进行设计。一个好的品牌名称可以提升品牌的知名度、认知度与忠诚度，而品牌标志便是一个很好的门面，可以提高所推品牌在受众心中的印象。

品牌标志的设计代表着品牌的形象与精神文化。这是个长期而艰巨的任务，在设计中要不断地挖掘品牌的内在精神与文化，做到创新、新颖、个性化。好的品牌设计不仅能够给人带来美的享受，同时还可以增加顾客对品牌的信任感。

图6-50　北面标志

图6-51　彪马标志

图6-52　阿迪达斯标志

图6-53　李宁体育用品有限公司标志

图6-54　新百伦标志

图6-55　锐步标志

图6-56　卡帕标志

图6-57　范斯标志

图6-58　匡威标志

图6-59　耐克标志

图6-60　卡骆驰标志

6.3.1 品牌标志的种类

品牌标志的种类可以按照性质分成很多种，包括数码产品、清洁用品、护肤用品、食品、服务品牌等，如图6-61~图6-67所示。

1.以品牌的经营性质分类

以经营性质分类，可分为两种：一种是生产制造商品牌；另一种为经销商品牌。

生产制造商品牌是指企业本身设计研发的产品品牌，而经销商品牌则是根据自身的性质，结合市场需要设计出的一种经营形式的产物。

图6-61　顺丰速运标志

图6-62　爱国者标志

图6-63　大宝化妆品有限公司标志

图6-64　康师傅标志

图6-65　健力宝集团标志

图6-66　美的电器标志

图6-67　德邦物流标志

2.以品牌的历史来源划分

品牌根据历史来源可分为自有性质、外来性质、联合性质等。自有性质是指品牌是企业独创的品牌；外来性质指的是通过特许、收购、兼并或者其他经营形式而获取形成的品牌；品牌联合性质是指分属不同公司的两个或更多品牌的短线或长期的联系或组合。

3.以品牌的行业及延展性划分

按照行业的种类划分，品牌包括服务行业、网络行业、家电行业、食品行业、日用行业等。有些企业会同时拥有食品行业和服务行业等多个品牌，如图6-68~图6-76所示。

图6-68 必胜客餐饮标志

图6-69 百年灵手表标志

图6-70 天梭表标志

图6-71 可口可乐标志

图6-72 卡地亚表标志

图6-73 迪斯尼标志

图6-74 普拉达标志

图6-75 鳄鱼标志

图6-76 梅花表标志

6.3.2　品牌标志的设计原则

品牌标志设计应体现品牌利益与受众利益，要包含品牌的内在气质与内在性能。

品牌标志的外观要美观醒目，构图要新颖。颜色美观醒目，能够吸引受众的目光，保持持久的新鲜感。除了这些，在设计标志上还应该注重标志所体现出的主题与艺术涵养。另外，要迎合受众的心理需求，在表达内容上做到精确无误，设计要独特新颖，这样的标志才能长期赢得大众的喜爱。

在时代发展中，也应该根据社会中的潮流因素，做出适当的调整，不断地完善自己，才能使品牌标志做得更好。

6.3.3　品牌标志的设计表现

品牌标志在群体中体现着认知度、诚信度、忠诚度，是与大众建立情感的纽带。在设计上首先应该根据品牌的产品进行分析设计。在设计表现方面，品牌标志表现简单归纳为以下几点。

1.文字表达内容上要直观、有趣；设计上应美观大方，可以使用具象图形也可以使用抽象图形，主要针对产品服务的人群，如图6-77～图6-83所示。

2.标志设计的表现手法可以参照对比、反衬、装饰等设计手段来进行。标志的设计也可以加入趣味性和形式美的表现手法。在颜色上应该鲜明、醒目，能够更加完善图形的设计，达到吸引大众的目的。另外，多元化的设计可以让标志显得更加丰富多样，更具有艺术魅力，深受大众的喜爱。

图6-77　劳力士标志

图6-78　香奈儿标志

图6-79　爱马仕标志

图6-80　古驰标志

图6-81　雅诗兰黛标志

图6-82　迪奥标志

图6-83　万宝龙标志

6.4
公共类标志

公共标志能够给人们的日常生活带来便利，其存在于生活的各个角落中，是一种很常见的、为人民服务的符号，有别于其他标志，而是一种非商业性的标志，如图6-84所示。

公共标志也可以根据不同的性质分成不同的种类，在不同的场合来实现其价值，便于人们的工作与生活。

卫生间
Toilet

男
Male

女
Female

专用间
Exclusive Room

禁止入内
No Entry

扶梯
Escalator

楼梯
Stairs

电梯
Elevator

出口
Exit

入口
Entrance

休息区
Rest Area

垃圾桶
Trash

女更衣室
Female Locker Room

男更衣室
Male Locker Room

禁止吸烟
No Smoking

餐饮区
Dining Area

西餐厅
Western Restaurant

休闲区
Recreation Area

收银处
Cashier

咨询处
Inquiries

图6-84　常用公共标志

6.4.1 公共标志的种类

公共标志在我们工作生活中随处可见,是现代管理体制的一种产物,规范了人们的行为,具有指示性与引导性的作用。

公共标志大致可以分为以下几种。

1.公共系统标志

公共系统标志是指用于社会公共场所配套服务的标志,具有指示性的作用,包括交通系统标志、公共场馆系统标志、运动会系统标志等。人们常见的有交通指示标志、警示类标志等,如图6-85所示。

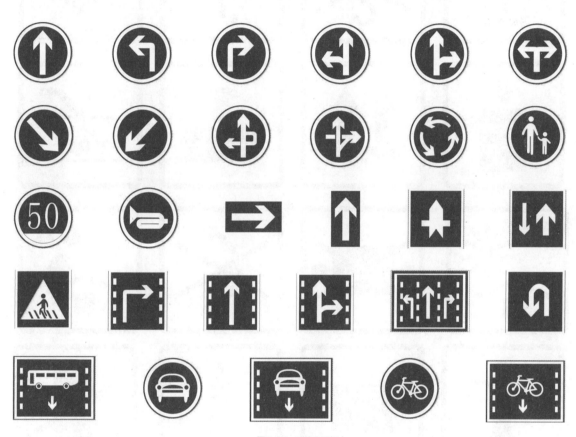

图6-85 公共交通标志

2.公共服务系统标志

公共服务系统标志是在不同领域与不同环境下容易被人识别的一种标志,图形需要直观地传递明确而特定的信息,能够体现自身的服务价值,如图6-86和图6-87所示。

图6-86 中国实验室国家认可标志　　　图6-87 中国质量认证中心标志

3.储运标志

储运标志是用于包装运输中的一种公共识别性的标志，在运输和储藏物品时起着提醒和警示的作用，如图6-88所示。

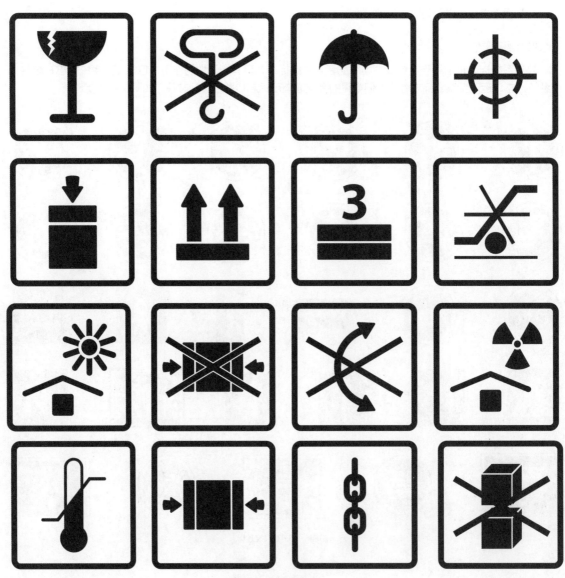

图6-88 常见储运标志

4.产品质量等级标准标志

这类标志是用于监督产品质量是否合格的一种标志，利于消费者在购买物品时识别产品质量。这样的标志是具有庄严、严格的气质，能够令人信服并产生信赖感，如图6-89和图6-90所示。

图6-89 国家免检产品标志

图6-90 ISO9001认证机构标志

6.4.2 公共标志的设计原则

公共设计标志应当遵循独特的规律和原则，体现出明显的服务价值。公共标志比其他标志更加具有实用性，其设计原则可简单归纳为以下几点。

1.识别性

公共标志的作用就是在公共场合服务人民，具有给予指示与引导的作用，所以首先应该具有识别性，能够便于人们识别，体现其功能。无论是在图形还是颜色上都要具备这一点，例如，绿色食品的标志（见图6-91），以绿色为主色调，体现出产品天然、无污染；在餐厅或者公共场合的卫生间，男厕所会用一个穿裤子的小人符号来识别，而女厕所会用一个穿裙子的小人符号来识别（见图6-92）。这样的符号便具有很明显的识别性，即使不认识字的人，也能很好地区分。

图6-91　绿色食品标志

图6-92　男女卫生间标志

2.醒目性

公共标志要具备醒目性，能让人们一眼就看到。在设计时要简洁清晰，颜色应该有着强烈的对比，看起来很显眼。例如，警示的标志，以黄色为底色，配以黑色的图形或文字，利于人们第一时间意识到此处危险，如图6-93所示。

 注意安全
 当心火灾
 当心爆炸
 当心腐蚀
 当心中毒
 当心裂变物质

 当心感染
 当心触电
 当心电缆
 当心机械伤人
 当心伤手
 当心激光

 当心扎脚
 当心吊物
 当心坠落
 当心落物
 当心坑洞
 当心微波

 当心烫伤
 当心弧光
 当心塌方
 当心冒顶
 当心瓦斯
 当心车辆

 当心电离辐射
 当心火车
 当心滑跌
 当心绊倒

图6-93　安全警告标志

3.实用性

公共标志的实用性在于能够为大众实施有效的服务功能，是体现自身价值的所在。例如，垃圾桶上的"可回收"与"不可回收"的标志，能帮助人们很好地区分垃圾归类。道路的指示牌能够指引不清楚路况的人们。这些都是公共标志给人们带来的具体的实用性，如图6-94所示。

图6-94　公共标志的实用性

4.准确性

公共标志应该具有准确性，这样才不会误导大众。做到能够准确、直接地表达所要传递的内容，让人一目了然。如果标志不具有准确性，那么会给大众带来一些不必要的困扰，甚至会带来危险。所以在设计公共标志时一定要准确无误，如图6-95所示。

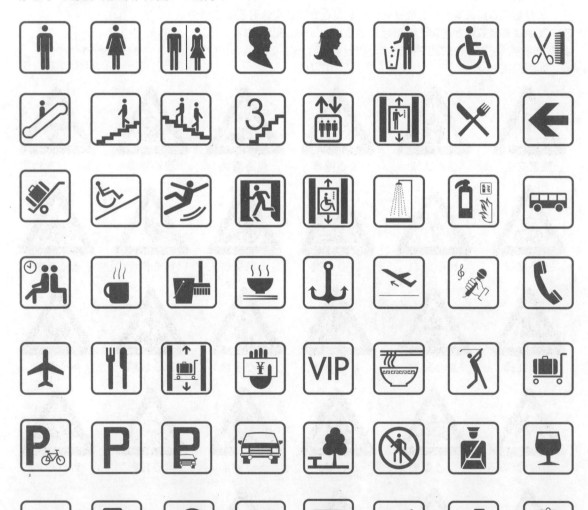

图6-95　公共标志的准确性

5.艺术性

公共标志存在于大街小巷，所以在展现其最基本功能的情况下也要具有艺术性。美观的事物终归是受人喜爱的。公共场合中的标志也要展现其艺术魅力，让大众看到后能够有愉悦的心情，从而有效地规范自己的行为，同时也能装饰环境。

6.4.3 公共标志的设计表现

公共标志的设计表现形式极为重要，拥有较强的表现力才能为人们带来完美的价值体现。公共标志的表现形式与其他商业性标志是差不多的，只是在性质上有所区别。公共标志倾向于服务群众、规范管理群众的行为，所以在表现形式上趋向于单一化，一目了然。在设计表现上，按照公共标志种类分为以下几种表现形式。

1.公共识别类标志

公共识别类标志一般会采用直接阐述的方式来表现。图形上大多会运用圆形或者是矩形。文字的表达也是直截了当的。这样的手法能够完整、准确地传达信息内容。在体现完整均衡的基础上，也能给人一种公正、严肃、严谨的感觉。

例如储运标志，通常使用形象、易懂的图形，在图形的旁边还会配上文字，直接快速地传达信息。像怕晒、怕湿分别用了太阳与雨滴这样的象征图形，如图6-96所示。

还有可循环利用的标志（见图6-97），利用箭头的指示性做出旋转反复共生同构的无限循环模式，完美地表达出主题内容。另外，标志从结构上看起来均衡、美观。

图6-96 储运标志准确传达信息

图6-97 循环利用的标志

2.公共系统类标志

公共系统标志是为了规范人们行为的一种符号，其表现形式具有规范化、说明性、直观性。图片上运用简洁、概括的具象图形，如图6-98所示。

图6-98 公共系统标志

交通系统标志的设计，会讲究颜色对比强烈、突出、醒目。大多采用红色、黑色、黄色这样的颜色来设计图形，有利于人们注意到标志上的警示内容，避免危险。在图形的运用上，会采用简单明了的图形，利用一些圆形、箭头、横线来表明意思，如图6-99和图6-100。

图6-99　交通系统标志运用色彩比较强烈的黑色和黄色

公共系统标志的说明性与导向性决定了公共标志的设计表现。因为语言的阻碍，公共系统标志中的文字一般使用中文与英文两种文字，这样更利于广泛的大众所识别。而标志中的图形占据主要部分，所以标志中的图形大多为具象图形。图形设计的手法是将物品或主题高度地概括简化而来，以一种简洁的表现形式来设计图形，让大众能够直接读懂图形的意思，如图6-101所示。

图6-100　交通系统标志运用色彩比较醒目的黑色和红色

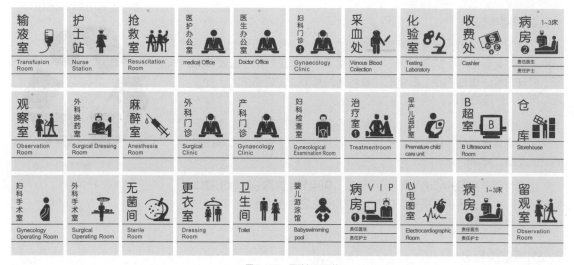

图6-101　医院标识系统

本章小结及作业

本章主要介绍标志的具体应用，分析了不同类型标志的设计目的、设计原则，以及常用的颜色搭配。能够让读者更快速地掌握每个类型标志的特征，从而把握要点进行设计。

1.训练题

（1）搜集不同类型的标志，分析它们之间的相同之处与不同之处。

要求：从图形、颜色、文字这几个方面来进行分析。

（2）选择一个题材，为其设置新颖时尚的标志页面。

要求：图形简单大方，颜色鲜艳明亮，整体设计新颖美观。

2.课后作业题

收集你喜欢的10个标志，配上说明文字。

要求：文字短小精炼，分析到位。

第7章

标志设计的禁忌

主要内容

本章主要介绍了标志设计中的禁忌。介绍了一些国家的禁忌图形、颜色、数字等。希望读者在设计标志时能够注意到这些，避免错误。

重点及难点

掌握不同国家、地域的文化。在设计标志时，要对产品和当地文化有深刻的了解。

学习目标

在不触犯法律、法规和国家、地域禁忌的前提下更好地设计出标志作品。

7.1
标志设计中的禁忌

大千世界，每个国家都有着自己的信仰与习俗。同一国家的不同地域也会有着一定的文化差异和禁忌，因此设计出的标志也会不一样，如图7-1~图7-3所示。

如果在标志设计中，运用了当地人们忌讳的图形、颜色等，都会给当地人带来不好的印象，甚至会影响到商品的销售。所以我们在设计标志时应该熟悉当地的禁忌内容，将这些因素考虑进去，免去一些麻烦。

图7-1 日本料理八千代铁板烧标志

图7-2 燕京啤酒标志

图7-3 各届奥运会标志

7.1.1 标志设计中商标图形的禁忌

　　图形的应用已经相当广泛了，不同地区的人对相同图形的看法也是不一样的。各航空公司的标志中就可以看出这些标志图形都带有明显的地域特征，如图7-4所示。

国际航空　　　　　东方航空　　　　　南方航空　　　　　上海航空　　　　　海南航空　　　　　山东航空

港龙航空　　　　　澳门航空　　　　　大韩航空　　　　　泰国航空　　　　　英国航空　　　　　北欧航空

汉莎航空　　　　　加拿大航空　　　　国泰航空　　　　　韩亚航空　　　　　蒙古航空　　　　　越南航空

美国航空　　　　　美西北航空　　　　美国联合航空　　　意大利航空　　　　马来西亚航空　　　澳地利航空

全日空　　　　　　日本航空　　　　　胜安航空　　　　　厦门航空　　　　　芬兰航空　　　　　法国航空

图7-4　国内及其他国家航空公司标志

　　国际上将三角形这一抽象概念作为危险、警惕性标记，所以忌用三角形作为出口商品的商标图形。

　　现代中国人忌用龟作图形设计，因为"龟"在近代是辱骂人的词语。但是在日本，"龟"则有长寿之意。而我国象征长寿的有"仙鹤""松柏"等。

　　中国人不喜欢猫头鹰，素有"夜猫子进宅，无事不来"的俗语。但其实猫头鹰是益鸟，我们应改变对此不正确的看法。

　　捷克人忌用红色三角形作为商标图形，因为他们用红三角标志表示有毒物品。

　　马达加斯加把猫头鹰视为不祥之兆。

　　印度人忌用仙鹤图形，因为在印度人心目中仙鹤是伪善者的形象。

　　土耳其人将有绿色三角图形标志的商品视为免费商品。

意大利人忌用菊花作为商标图形，因为意大利人把菊花作为葬礼专用花。

法国人忌用核桃花、仙鹤作为商标图形。

英国人忌用象作为商标图形。

美国人忌用珍贵动物作为商标图形，因为这会招致野生动物保护协会的抗议和抵制。

澳大利亚人不喜欢别国用袋鼠和考拉作为商标图形，因为他们把这种图形视为本国的特权。

德国对类似纳粹党及其准军事集团的商标在法律上禁止使用。

韩国人认为三角形带有消极的意义。

尼日利亚对于蓝、白、蓝平行条状图形避免使用，因为这种造型类似该国国旗。三角形与该国家象征性标志有着密切关系，因而也应避免使用。

最好不要使用带有政治倾向的图形以及宗教性标志，更不要用在出口商品上。

7.1.2　数字的禁忌

由于数字的世界通用性，在商品标志中，其广泛应用的性质被认为是没有明显特征性的元素。在某些国家，数字的标志设计并不被法律所认可，如图7-5～图7-9所示。

数字在许多国家和民族的文化中有着不同的含义。在中国，大部分数字都充满了人们对幸福生活的向往和美好的感情寄托。

下面具体说明。

"1"是一个很特殊的数字，也是一个含义模糊的数字，可以表示全部，也可以表示什么都没有；可以表示最大，也可以表示最小。和"1"有关的词语有一手遮天、一览无余、一统天下、一无所有等。

"2"有成双成对的含义，寄托人们对美好爱情、婚姻的向往与追求。和"2"有关的词语有比翼双飞、鸳鸯戏水等。

"3"是极限数，到了3就表示事物到了顶点。和"3"有关的常用句子有：有一有二不能有三有四、我数三下你再不来我就怎样等。三国演义中的三顾茅庐，在现代也被用来形容邀请某人时诚心的程度。

"4"一般有成双成对的积极含义，如鸳鸯戏水、并蒂莲。但在读音上由于和"死"很接近，所以在运用时要考虑到搭配会不会产生消极的一面。

"5"有成功、友谊等含义。

"6"在生活中和事物中都有顺利的积极含义，如六六大顺。

"7"表示巧。中国农历七月七日之夜被称为"七夕"。同时，"七夕"在民间还称为"乞巧节"，"乞"同"7"读音接近，因此就有了"乞巧"这种说法。

图7-5　2 many project 标志

图7-6　3TVs 标志

图7-7　5e 标志

图7-8　SAPPHIRE 公司标志

图7-9　cloudnine 公司标志

"8"表示发达、发财。近年来经商的人特别喜爱这个数字。

"9"表示长久，如送情人99朵玫瑰花象征爱情天长地久。

"10"表示完整、圆满，如十全十美。在中国人过年过节聚餐时，餐桌也都是以10人为一桌。

7.1.3　色彩的禁忌

每个国家都有自己偏爱的颜色，以及对不同颜色的认知和审美。例如，中国以红色为喜、黄色为富贵。

而美国会将这两种颜色分别看作愤怒与怯懦。所以，由于地域文化的不同，看待事物的观念自然也就不一样。但颜色在人们的认知与联想上也不是绝对的事情。

在环保标志的设计中以及国家惯例中通常会运用绿色或者蓝色等颜色，这样的颜色会给人一种安全、可靠的感觉，如图7-10所示。

在标志设计中针对不同的人群，运用的颜色也会不一样，例如，儿童商品在设计标志时，用色要鲜亮活泼，少用黑色以及灰暗的颜色，这样对儿童的身心健康都有好处，如图7-11~图7-14所示。

图7-10　各国环保标志

图7-11　蓝贝壳标志

图7-12　agabang杆标志

图7-13　派克兰帝标志

图7-14　凯路奇标志

7.2
标志设计中的规定

不是所有的图形、文字都可以用作商标，由于各国的风土人情、社会文化背景不同，各国在禁用商标方面有不同的规定。在一些国家常用的商标在另一些国家未必适宜使用。

在商标设计方面，选择商标的文字、图形、色彩时，不采用销售国禁用的或消费者忌讳的东西似乎已成为一种国际惯例。

根据《中华人民共和国商标法》第一章第十条规定，商标不得使用下列图形和文字：同中华人民共和国的国家名称、国旗、国徽、国歌、军旗、军徽、军歌、勋章等相同或者近似的，以及同中央国家机关的名称、标志、所在地特定地点的名称或者标志性建筑物的名称、图形相同的；同外国的国家名称、国旗、国徽、军旗等相同或者近似的，但经该国政府同意的除外；同政府间国际组织的名称、旗帜、徽记等相同或者近似的，但经该组织同意或者不易误导公众的除外；与表明实施控制、予以保证的官方标志、检验印记相同或者近似的，但经授权的除外；同"红十字""红新月"的名称、标志相同或者近似的；带有民族歧视性的；带有欺骗性，容易使公众对商品的质量等特点或者产地产生误认的；有害于社会主义道德风尚或者有其他不良影响的。县级以上行政区划的地名或者公众知晓的外国地名，不得作为商标。但是，地名具有其他含义或者作为集体商标、证明商标组成部分的除外；已经注册的使用地名的商标继续有效。中国国旗、德国国旗、英国国旗、希腊国旗、罗马尼亚国旗分别如图7-15~图7-19所示。

本章小结及作业

本章共有两节内容，介绍的是标志设计中的禁忌和标志设计中的规定，希望读者在设计标志的同时能够考虑到这些禁忌，少走弯路。

1.训练题

（1）说出你还知道哪些国家或者地区有禁忌的颜色、图形或者数字。

要求：要真实有依据。

（2）运用单色来设计标志。

要求：颜色新颖、靓丽。题材不限，可以自由发挥。

2.课后作业题

设计出一个以红色为主的标志。

要求：表现手法不限，标志要新颖大方，生动有趣。

图7-15　中国国旗

图7-16　德国国旗

图7-17　英国国旗

图7-18　希腊国旗

图7-19　罗马尼亚国旗

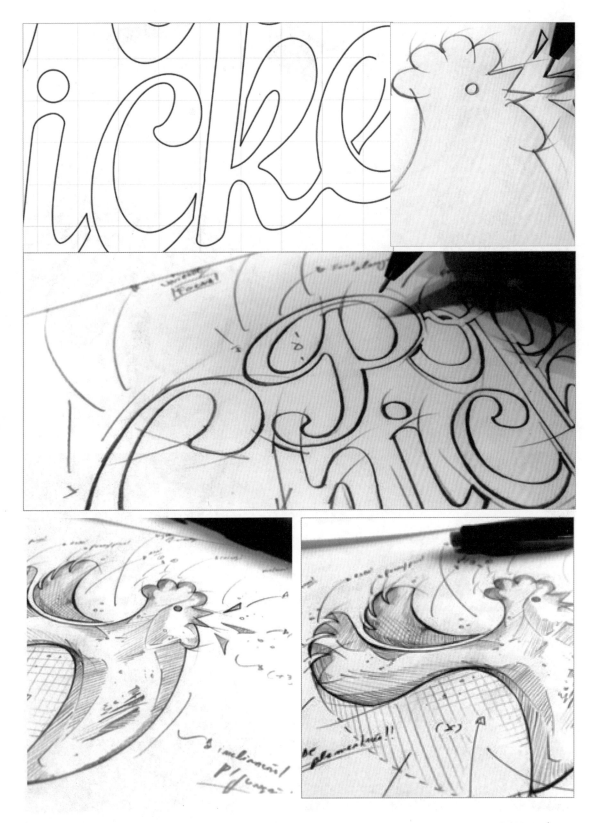